차례

KB082073

머리말 4

특집 우리 안의 바우하우스 9
　바우하우스는 무엇의 이름인가_최 범 10
　바우하우스 출판의 어제와 오늘_안영주 32
　바우하우스 전시, 무엇이 있었나_김상규 56
　바우하우스를 아시나요?_김 신 68
　'SKY 캐슬'과 바우하우스_윤여경 78
　1970년대, 한국적 바우하우스의 징후들_김종균 92

왜, 다시 바우하우스인가_김상규 104
담론으로 본 한국 디자인의 구조_최 범 110

지금 여기, 우리에게 바우하우스는 무엇인가

그렇다. 결국 중요한 것은 지금 여기, 우리다. 바우하우스도 예외가 아니다. 바우하우스는 지금 여기, 우리에게 무엇인가. 〈디자인 평론〉 6호는 바우하우스 백주년을 맞아 이런 물음을 던진다.

백 년이 지나는 동안 바우하우스는 유명해졌고 신화화되었다고 해도 과언이 아니다. 하지만 과연 우리는 바우하우스에 대해서 얼마나 알고 있고 관심을 가지고 있나. 바우하우스를 모른다고 해서 주눅 들 필요는 없다. 오히려 지금이라도 새삼스럽게 바우하우스에 대해 물어야 한다. 그것이 그리 의미 있다면 말이다. 그래서 바우하우스는 우리가 읽어내는 만큼 존재하고 의미 있는 것이 될 것이다. 바우하우스를 읽어내는 수준이 바로 현재 한국 디자인계의 수준이다.

이번 호는 바우하우스 전면 특집호다. 이름 하여 '우리 안의 바우하우스'. 우리는 바우하우스 자체보다도 지금, 여기 '우리 안에 있는' 바우하우스에 더 관심이 있다. 그래서 '우리 안의 바우하우스'다. 그런데 '우리 안의 바우하우스'란 무엇인가. 과연 우리 안에 바우하우스가 있는가. 있다면 그것은 어떻게. 사실 이러한 물음 자체가 문제적이다.

'우리 안의 바우하우스'란 무엇인가, 라는 물음 하에 여섯 사람이 글을 썼다. 최 범은 바우하우스라는 이름이 무엇인가를 묻는다. 바우하우스를 물음으로써 그것은 결국 한국 디자인의 다른 이름이기도 하다는 결론을 내린다. 이때 바우하우스는 우리 자신을 비추는 거울과도 같은 방식으로 우리 안에 있음을 알 수 있다.

'우리 안의 바우하우스'를 살피는데 가장 객관적인 도구는 출판과 전시이다. 안영주는 국내에서 출판된 바우하우스 관련서들을 전수조사하여 그 지형을 매핑하였다. 아마 이런 연구는 최초일 것이다. 김상규는 바우하우스 관련 전시들을 추적하여 네 개의 대표적인 사례들을 분석하고 평가하였다. 올해 열릴 새로운 전시들을 기대하면서 말이다.

김 신의 '바우하우스를 아시나요?'는 바우하우스에 대한 이색

보고다. 디자인계와 일반인을 대상으로 바우하우스에 대한 인지(認知)
조사를 통해 우리 안의 바우하우스 풍경을 그려낸다. 그 결과 한국에서
바우하우스를 가장 선호하는 분야는 부동산임이 드러난다. 시각적
풍경이자 기호로서의 바우하우스를 우리는 펜션, 모텔, 빌라 등에서
발견한다. 이 또한 지극히 한국적인 풍경이라 할 수 있겠다.

윤여경과 김종균은 한국 현실과의 대비를 통해서 바우하우스를
반추한다. 인기 드라마 'SKY 캐슬'을 통해 드러나는 한국 사회의 교육열을
서구 미술교육의 변천과 대비시키면서 그 내적 구조의 전개를 보여준다.
김종균은 1970년대 한국 디자인에서 바우하우스가 어떤 모티브로
활용되었는지를 분석한다. 이 또한 그의 한국 디자인사 연구의 한 성과라
할 것이다.

특집 외 말미에 실은 두 편은 일종의 다시 읽기다. 김상규의 글은
1996년 '바우하우스의 화가들' 전시를 보고 월간 〈디자인〉에 기고한
전시평이다. 지금 다시 읽어보니 여러 가지 소회가 교차된다. 최 범의 글은
지난해 〈경향신문〉에 기고한 칼럼인데, 담론의 관점에서 바우하우스와
한국 디자인을 비교하고 있다. 이 글은 특집에 실린 그의 글의 속편이라고
할 수 있다. 그런 점에서 최 범의 글 두 편은 상호조응적이다. 다소 겹치는
내용도 있지만 상호참조적으로 읽어보면 필자의 의도가 잘 전달 될
것이라고 믿는다.

올 한 해 바우하우스에 대한 관심이 높아질 것이다. 우리도 커다란
관심을 가지고 있다. 그러나 행여 그러한 관심이 바우하우스의 명성에 대한
뻔한 찬사, 무지의 숭배가 아니기를 바란다. 그래서 우리는 묻지 않을 수
없다. 바우하우스는 무엇인가. 바우하우스 백주년이 우리에게 주는 의미는
무엇인가. 지금 여기, 우리에게 말이다.

엮은이 **최 범**
파주타이포그라피배곳 디자인인문연구소 소장

특집 우리 안의 바우하우스

바우하우스는 무엇의 이름인가 _ 최 범
바우하우스 출판의 어제와 오늘_ 안영주
바우하우스 전시, 무엇이 있었나 _ 김상규
바우하우스를 아시나요? _ 김 신
'SKY 캐슬'과 바우하우스_ 윤여경
1970년대, 한국적 바우하우스의 징후들 _ 김종균

바우하우스는 무엇의 이름인가
한국 디자인의 좌표

최 범
디자인 평론가
PaTI 디자인인문연구소 소장

바우하우스와 한국 디자인

바우하우스와 한국 디자인은 어떤 관계일까. 바우하우스가 한국 디자인에 영향을 주고 또 한국 디자인은 바우하우스로부터 영향을 받았는가. 바우하우스가 한국 디자인에 영향을 주었다는 것과 한국 디자인이 바우하우스로부터 영향을 받았다는 것은 같은 말이 아니다. 왜냐하면 전자는 바우하우스가 주체이고 한국 디자인이 객체이며, 후자는 한국 디자인이 주체이고 바우하우스가 객체이기 때문이다. 물론 많은 경우 양자의 영향관계는 일방적이지 않고 상호적이기 마련이다. 그렇다면 바우하우스와 한국 디자인의 관계는?

일단 바우하우스가 한국 디자인에 직접적으로 영향을 주지는 않은 것 같다. 바우하우스가 존재했던 기간은 한국 역사로 보면 일제 식민지 시기에 해당되는데, 이 당시에 바우하우스와 한국 간에는 직접적인 교류가 없었으며 그리하여 뚜렷하게 영향을 주고받은 흔적도 없다. 물론 시인 이 상李箱의 〈조선과 건축〉 표지 디자인에서 보듯이, 전반적으로 모던 디자인의 영향은 있었다. 그러니까 일반적인 차원에서의 모던 디자인은 이 땅에도 분명 흔적을 남기고 있지만 딱히 꼬집어서 바우하우스의 영향이라고 할 만한 것은 없었다고 보아야 한다. 그리고 일제 시대에는 본격 모더니즘보다는 아르데코 같은 모던 스타일의 장식미술이 더 많이 눈에 띄기도 한다.

그런데 해방 이후에는 바우하우스의 영향이 나타난다. 그것은 주로 교육을 통한 것이었다. 그러니까 해방 이후 본격적인 디자인 교육이 실시되면서, 자연스레 바우하우스의 방식이 개입하였기 때문이다. 물론 그것은 미국을 통해서였다. 디자인 교육 초기에 미국에서 디자인을 배운 교수진에 의해서 바우하우스의 조형과 교육방법이 도입, 실시된 것으로 보인다.

강현주의 연구[1]에 의하면 정시화는 바우하우스에 관심을 갖고 한국에 열심히 소개하였다고 한다. 아마 당시로서는 많은 한계가 있었겠지만, 정시화는 독학으로 바우하우스를 공부하고 그 방법을 한국에 적용하려고 시도했던 것으로 보인다. 그런데 문제는 정시화의 바우하우스 이해보다도 한국의 현실이었다. 당시 한국의 현실은 아무리 좋은 자동차를 수입했다 하더라도 그것이 달릴 도로가 제대로 없는 상태에 비유할 수 있다. 정시화가 바우하우스의 한국 수용을 통해서 꿈꾼 것이 무엇이었던지 간에, 한국 디자인의 현실은 그것이 뿌리 내릴 조건 자체가 형성되어 있지 않았다고 할 수밖에 없기 때문이다. 한국 디자인에는 바우하우스가 달릴 아우토반이 없었다. 대신에 '미술수출'이라 불리는 한국적 디자인 패러다임을 위한 도로만이 건설되고 있었다.[2]

잘은 모르겠지만 정시화의 바우하우스 이해는 상당한 수준이었던 것으로 보인다. 하지만 역시 문제는 정시화의 바우하우스 이해가 아니라 그의 한국 현실 이해였다. 적어도 정시화가 꿈꾼 바우하우스적인 현실은 한국에서는 전혀 찾을 수 없는 것이었다. 따라서 그의 바우하우스 수용은 교육이라는 제한된 공간을 넘어설 수 없었다고 보아야 한다.

이와는 달리 김종균의 1970년대 한국 디자인에 나타난 바우하우스의 영향에 대한 연구는 매우 흥미롭다.[3] 하지만 이 역시 바우하우스에 대해서보다는 당시 한국 디자인의 현실에 대한 보고에 가깝다고 하겠다. 이 땅에도 분명 바우하우스의 영향은 있었지만, 그것은 지극히 당연하게도 매우 한국적인 방식으로 이루어졌고, 그리하여 바우하우스와 한국

1 강현주, '정시화를 통해 살펴 본 한국 대학에서의 바우하우스 수용', 김종균 외, 〈바우하우스〉, 안그라픽스, 2019.

2 '미술수출'에 대해서는 다음을 참조. 최 범, '한국 디자인의 신화 비판', 〈한국 디자인 신화를 넘어서〉, 안그라픽스, 2013.

3 이 책에 실린 김종균의 〈1970년대, 한국적 바우하우스의 징후들〉 참조.

디자인의 공통점보다는 바우하우스와 한국 디자인의 차이점에 대해 더 많은 것을 알려주고 있다. 아무튼 아직은 한국 디자인사 연구가 제대로 이루어져 있지 않은 상태에서, 바우하우스의 영향에 대해서 이 이상으로 가늠하기는 어려운 것이 현실이다.

모던 디자인과 한국 디자인

어쩌면 바우하우스와 한국 디자인의 관계는 모던 디자인과 한국 디자인의 관계로 치환해서 보아야 하지 않을까. 어쨌든 바우하우스가 모던 디자인을 대표하는 만큼 모던 디자인과 한국 디자인의 관계를 묻는 것 속에서, 자연스레 바우하우스와의 관계도 어느 정도 설명되리라고 본다. 그러니까 모던 디자인과 한국 디자인의 비교를 통해서 양자의 성격을 밝혀보자는 것이다.

먼저 한 가지 에피소드를 들어야 할 것 같다. 1994년 김민수는 〈모던 디자인 비평〉[4]이라는 저서를 출간했다. 이 책에서 김민수는, 세계는 이미 모던 디자인에서 포스트모던 디자인으로 바뀐 지 오래인데, 한국은 아직도 뭘 모르고 여전히 모던 디자인을 추종하고 있다고 비판을 했다. 이 책을 읽고 어이가 없었던 나는 그 때 월간 〈디자인〉 지면을 빌려 김민수의 주장을 반박한 적이 있다.[5] 한국에는 애당초 모던 디자인이라는 것이 존재하지 않는데 무슨 자다가 남의 다리 긁는 소리를 하느냐고 말이다. 모던이니 포스트모던이니 하는 것 자체가 모두 서구의 이야기이며, 한국에는 모던도 포스트모던도 없기 때문에, 뭐가 뭐를 따라가야 한다는 말 자체가 성립되지 않는다고 했다. 나는 서구의 현실과 한국의 현실을 구분하지 못한 채 서구를 기준으로 한국을 재단하는 이러한 태도야말로

4 김민수, 〈모던 디자인 비평〉, 안그라픽스, 1994.

5 최 범, '모던 디자인 비평의 정당성과 착오', 〈월간 디자인〉, 1994년 8월호.

전형적인 식민지 지식인의 그것이라며 정면으로 비판했던 것이다. 사실
이러한 사례는 너무나 흔한 것이어서 일일이 지적하기가 버거울 지경이다.
아무튼 중요한 것은 서구와 다른 한국의 현실을 객관적으로 인식하고
제대로 해석하는 일이겠다.

　　나는 모던 디자인과 한국 디자인의 차이가 기본적으로 '디자인의
주체성' 여부에 있다고 본다. '디자인의 주체성'이란 '디자인의 관점으로
세계를 보는 것'을 말한다. 디자인의 관점으로 세계를 본다는 것은
디자인의 관점으로 세계에 참여하는 것이라고 말해도 되겠다. 이것은
디자인 앙가주망design engagement이다. 앙가주망이란 자신의 관점으로
현실을 보고 세계를 변화시키기 위해 거기에 참여하는 것이다.[6] 다만
'디자인의 주체성'이라는 말을 오해하지 말아야 한다. '디자인의
주체성'이라는 말을 유아독존적이거나 홀로 잘났다는 의미로 이해해서는
안 된다. 홀로 잘남은 대부분 무지의 소치인 경우가 많다. 주체성은 홀로
잘남이 아니다. 그것은 함께 잘남이어야 한다.

　　디자인의 주체성은 디자인의 중심성이라고 해도 되겠다. 그러니까
디자인을 중심에 놓고 세계를 보는 것을 말한다. 이 역시 혼동하지 말아야
하는 것은 디자인의 중심성이 디자인만의 중심성을 가리키는 것은
아니라는 것이다. 디자인의 중심성이란 것 역시 세계의 다양한 중심성
속에서 하나의 중심성으로서 자리하는 것이다. 그러니까 현실을 단일
중심성의 세계로 보지 않고, 다양한 주체의 중심성들이 상호작용, 교섭하는
속에서 자기중심성을 찾아가는 것으로 보아야 한다는 것이다. 현실은
다주체, 다중심의 세계이며, 디자인 역시 그러한 세계의 일부로서 자기
주체성과 중심성을 가지고 세계에 참여하는 것일 따름이다.

6　흔히 '디자인으로 세상을 바꾼다'라는 말을 하는데, 이는 내가 말하는 디자인 앙가주망과는
　　관계가 없다. 저런 말들은 대부분 세계에 대한 객관적인 이해가 결여된 유아적인 사고방식의
　　산물인 경우가 많다.

근대사회는 단일 중심사회가 아니라 다원 중심사회이다. 제각각의 구성인자들이 개별적, 상대적 중심성을 가진다. 그러니까 근대사회의 구성인자들은 과거의 신이나 왕과 같은 하나의 중심으로부터 퍼져나간, 그로부터 분유分有 받은 개체가 아니라, 각자 자기 주체성과 중심성을 가진 개체로서 전체 사회에 참여할 뿐이다. 그러한 상호 개별성에 의해 구축된 사회가 근대사회이다. 그러므로 근대사회의 디자인 역시 이러한 개별성들 중의 하나로서 사회를 구성하고 현실에 참여한다. 그런 점에서 근대사회의 구성인자들은 기본적으로 수평성을 가진다.

근대사회에서 정치는 정치의 관점에서 세계를 움직일 것이고, 경제는 경제의 관점에서 현실을 해석할 것이다. 이러한 개별 분야들이 '상대적 자율성'을 가지고 함께 만들어가는 것이 근대사회이다. 디자인 역시 사회 구성의 일부로서 '상대적 자율성'을 가지고 그러한 사회 만들기에 참여하는 것이다. 그러므로 근대사회의 디자인은 다른 영역들과의 관계에서 일원론적 통합성이나 수직적 종속성을 가지는 것이 아니라 교섭적 상관성을 가진다고 할 수 있겠다. 이것이 근대사회의 디자인, 즉 모던 디자인의 존재조건이며 원리이다.

물론 근대성을 다원론이기는커녕 일원론으로 보고 그를 비판하는 관점도 있다. 그것은 주로 포스트모던의 관점에서 근대성이 가지는 이성중심주의와 자기동일성identity의 원리에 대한 비판이다. 포스트모더니즘은 이성중심주의의 해체와 동일성이 아닌 차이difference를 강조하면서 모더니즘을 비판한다. 그런데 지금 여기에서 말하는 근대사회의 복합성은, 포스트모더니즘에 의한 모더니즘 비판에서 말하는 의식적 측면에서의 그것과는 성격이 다르다. 그리고 포스트모더니즘의 모더니즘 비판 또한 근래의 지배적 해석에 따르면, 모더니티의 부정이라기보다는 오히려 모더니티의 자기 성찰로서 보완적 의미를 띤다고 본다.('성찰적 모더니티') 철학적 차원과는 다른 측면에서

근대사회의 원리는 분명 전통사회에 비해서 다원적이고 복합적이다.

그리고 디자인의 주체성과 중심성은 디자인이 사회와 분리된 자율적 영역이라는 것을 의미하지 않는다. 사실 어느 분야라도 사회와 분리된 자율적 영역이란 존재하지 않는다. 사회의 각 부문들은 상호 연결되어 있으며 모든 자율성은 '상대적 자율성'일 뿐이다. 이를 부정해서는 안 된다. 근대사회에서 자율성과 관련하여 거론되는 대표적인 영역은 '예술'이다. 이른바 '예술의 자율성'이라는 것이 근대예술의 커다란 특징으로 논의되어 온 것은 사실이다. 하지만 정확하게 말하면 이 역시도 말 그대로는 아니다. 흔히 '예술의 자율성'이라는 것은 종교와 정치 권력에 종속되어 있던 중세의 예술로부터 자유로워지는 과정에서 근대예술이 획득한 자율성, 사실은 '상대적 자율성'이라고 불러야 할 그런 것이다.

'예술의 자율성'은 19세기 말 '예술을 위한 예술 L'art pour l'art'에서 극에 달했는데, 20세기의 아방가르드는 그러한 '예술의 자율성'을 비판했다. 페터 뷔르거는 이렇게 말한다.

> "우리가 예술이 사회로부터 유리된 상태를 예술의 '본질'로 이해한다면, 우리는 본의 아니게 예술을 위한 예술의 예술 개념을 받아들이는 결과가 되며 그와 동시에 그러한 유리된 상태를 어떤 역사적·사회적 발전의 산물로 통찰할 수 있는 가능성을 없애버리는 결과가 된다"[7]

그러니까 자율적 영역이라는 허구 위에 구축된 근대사회의 예술이라는 것도 아방가르드의 도전에 직면하게 된 것이다. 아방가르드는

7 페터 뷔르거, 최성만 옮김, 〈전위예술의 새로운 이해(Theorie der Avantgarde)〉, 심설당, 1986, 59쪽.

현실로부터 이탈한 예술을 다시 현실로 되돌리려는 급진적인 기획이었다. 아무튼 분명한 것은 '예술의 자율성'이라는 것은 허구라는 것이다. 오늘날 예술이 자본으로부터 자유롭지 않다는 것이야 상식에 속하거니와, 그런 표피적인 차원이 아니더라도 예술은 어떤 의미에서도 현실로부터 자유롭지는 않다.

　　아무튼 디자인은 예술도 아닐뿐더러 오히려 윌리엄 모리스로부터 시작되는 모던 디자인의 정신적 흐름은 바로 그러한 '예술의 자율성', '예술을 위한 예술'을 부정하는 데서 출발한다. 모던 디자인은 현실에의 적극적 참여를 전제로 한다. 그런 점에서 보더라도 모던 디자인은 '예술의 자율성'과는 거리가 멀 뿐인데, 다만 디자인의 주체성과 중심성을 기반으로 하는 디자인의 '상대적 자율성'은 전제로 한다. 디자인의 '상대적 자율성'이란 앞에서 이야기한 것처럼, 사회 구성의 일부로서의 디자인을 전제로 한 상태에서의 자기중심성을 말하는 것이다. 이는 사회라는 복합체 속에서, 그 복합체의 일부로서 스스로를 바라보고 해석하고 실천하는 것이다. 이점에서 모던 디자인은 과거의 장식미술들과 차별된다. 과거의 장식미술들은 당대의 지배적 질서에 통합된 일부였을 뿐 자기주체성과 중심성에 기반한 '상대적 자율성'을 갖지 못했다.

　　다시 말하지만, 근대사회란 하나의 중심으로 이루어져 있는 것이 아니고 다양한 주체에 의해 사회가 분화되고 그러한 것들이 다시 일정한 원리에 따라 통합되는 방식으로 이루어져 있는 것이다. 그러니까 근대사회의 디자인은 단지 국가나 자본에 종속된 것이 아니어야 한다. 물론 국가가 원하는 디자인, 자본이 요구하는 디자인도 있지만, 반대로 디자인이 보는 국가, 디자인이 대하는 자본도 있어야 한다는 것이다. 물론 그러기 위해서는 말했다시피 '상대적 자율성'을 가진 '디자인 사회 Design Society'가 존재해야 하는데, 한국 디자인에는 이런 의미에서의 디자인 사회가 존재하지 않는다. 디자인 사회란 전체 사회로부터 분리된 영역이 아니라

다른 사회들과 일정한 관계를 가지는 '사회 속의 사회'로서 시민사회의 일부를 이루는 것이다.

물론 디자인의 '상대적 자율성'을 인정하지 않는 견해도 있다. 영국의 디자인사가인 에이드리언 포티는 이렇게 말한다.

"자본주의 사회에서 상품 생산의 가장 중요한 목적은 제조 업자에게 이익을 남기는 것이고, 디자인은 그 중 한 과정을 담당하고 있다. 제품의 디자인에 예술적 상상력이 넘쳐난다고 해도 그것은 디자이너의 창의성이나 상상력을 표현하기 위한 것이 아니라 제품이 잘 팔리고 이익이 더 많이 생겨나도록 하기 위한 것이다. 산업디자인을 '예술'이라고 부르는 것은 디자이너가 생산의 주역임을 암시한다. 이는 디자인과 사회의 연관 관계를 사실상 잘라내는 잘못된 생각이다."[8]

이러한 관점에서 보면 디자인은 철저히 자본주의의 부속품일 뿐, 거기에서 '상대적 자율성'을 논한다는 것 자체가 어불성설일지도 모른다. 하지만 이 역시 반드시 그렇지만은 않다. 디자인의 '상대적 자율성' 주장은 디자인의 사회적 피구속성을 부정하지 않는다. 디자인이 철저히 사회적 산물임을 부정할 필요는 전혀 없다. 디자인의 '상대적 자율성' 주장은 디자인이 사회적 산물이라는 것을 부정하는 것이 아니라, 바로 그렇게 디자인을 구속하는 사회에 디자인 사회도 일부로서 거기에 참여하고 있음을 가리킬 뿐이다. 그러니까 디자인의 '상대적 자율성'은 오히려 일반 사회에 대한 디자인 사회의 참여를 인식하고 있는 것이다.

지금까지 서구의 모던 디자인이 갖는 사회적 성격을 이야기하였다.

8　에이드리언 포티, 허보윤 옮김, 〈욕망의 사물, 디자인의 사회사〉, 일빛, 2004, 11쪽

그리고 이점이 바로 모던 디자인과 한국 디자인의 차이임을 지적하고자 한다. 근대사회는 단일한 사회가 아니라 '사회들로 이루어신 사회'이며 다양한 사회들의 합집합이라는 점을 이야기하였다. 그런데 한국 사회는 이러한 구성을 보여주지 않는다. 말하자면 한국에는 국가사회(정치)와 자본사회(경제)만 있고, '상대적 자율성'을 가진 개별사회들이 없다. 국가와 자본 이외의 영역들, 그러니까 문화, 예술, 종교 등은 '상대적 자율성'을 갖지 않으며 모두 국가와 자본에 포섭되어 있다. 한국 사회의 문화, 예술, 종교 등은 국가나 자본과 차별화된, 상대적으로 거리를 두고 존재하는 영역이 아니라, 그저 국가와 자본의 일부로서, 그 하위에 존재할 뿐이다.[9]

디자인 역시 마찬가지이다. 한국 디자인은 국가와 자본을 대주체로 설정해놓고, 그 요구를 따르는 것을 자신의 과제로 삼아왔을 뿐 자신의 독자적인 목소리를 낸 적이 없다. 그러므로 한국에는 '상대적 자율성'을 가진 디자인 사회가 존재하지 않는 것이다.[10] 어쩌면 이런 이야기는 식상한 국가주의와 자본주의 비판으로 들릴 수도 있다. 물론 그런 면도 있지만, 여기에서 지적하는 것은 국가주의의 횡포나 자본주의의 폐해에 대한 상투적인 비판이라기보다는, 그러한 국가나 자본과 한국 디자인이 맺고 있는 일방향적인 관계이다.

그래서 한국 디자인은 주체 subject가 아니라 행위자 agent이며 국가 목표와 자본 이해의 수행자 performer일 뿐이다. 물론 서구의 경우에도 국가와 자본의 힘은 강력하며 디자인은 거기에 봉사해왔다. 하지만 서구의

9 근대사회로의 분화가 이루어지지 않은 채 모든 것이 경제적 차원으로 환원되는 한국 사회의 성격을 정면으로 분석한 책으로는 이것이 있다. 김덕영, 〈환원근대〉, 길, 2014.

10 시민사회적 토대를 갖지 않는 대부분의 한국의 민간단체들은 국가로부터의 자원 분배에 참여하는 것을 주된 존립의 근거로 삼고 있다. 한국의 디자인 단체들도 마찬가지이다. 이들은 국가로부터의 자원 분배를 가장 중요한 목표로 삼고 있으며, 심지어는 기업이 수주해야 할 종류의 프로젝트를 협회가 수행하는 일도 버젓이 이루어질 정도로 시민사회와 공공영역에 대한 인식이 부재하다.

디자인은 국가와 자본의 요구에 대한 단순 수행자가 아니라, 그러한 요구를
적극적으로 해석하고 자신의 방안에 따른 해결책을 제시해왔다는 점에서,
어느 정도는 상호주체성inter-subjectivity을 실행해왔다고 할 수 있다. 아마도
모던 디자인은 가장 높은 수준에서 그러한 행위 모델을 보여준 사례가
아니었나 생각한다. 이는 물론 디자인 이전에 서구 사회와 한국 사회의
구조적 차이에서 연유하는 것이다. 무엇이 먼저였던지 간에 이것이 모던
디자인과 한국 디자인의 사회적 구조와 행위방식에서의 차이임은
분명하다. 그리고 디자인 양식이나 방법의 차이 역시 그와 다르지 않은
파생물일 것이다.

'대문자 디자인'과 '소문자 디자인'

모던 디자인과 한국 디자인의 관계는 '대문자 디자인'과 '소문자
디자인'이라는 개념 쌍으로 비교해보면 더욱 분명해진다. 여기에서 '대문자
디자인'은 '보편적 디자인', '소문자 디자인'은 '특수적 디자인'을 가리킨다.
물론 '대문자 디자인', '소문자 디자인'이라는 용어는 낯선 개념이다.
하지만 예술에서는 '대문자 예술Art', '소문자 예술art'이라는 표현이
있는데, 이 때 '대문자 예술'은 서구 휴머니즘의 이상을 반영하는
고급문화로서의 예술을 가리키고, '소문자 예술'은 근대 이전의 종족적
예술이나 응용미술을 가리킨다. 윌리엄 모리스는 공예를 가리켜 '레서
아트lesser art'라고 불렀는데, 공예 옹호론자인 그가 폄하하는 의미에서
그렇게 불렀을 리는 없으니, 이 또한 당대의 언어 습관이 아니었나
생각된다. 그러니까 '레서 아트'라는 말 역시 '소문자 예술'과 같은
의미라고 볼 수 있다. 아무튼 예술이나 디자인에 대문자니 소문자니 하는
수식어를 붙이는 것은 위계적인 차별의식의 발로일 것이다. 그런데 이러한
구별(차별?)은 좀 더 들어가 보면 그리 간단하지 않다. 여기에는 다소
복잡한 의미 구조가 내재되어 있다.

앞서 '대문자 디자인'을 '보편적 디자인', '소문자 디자인'을 '특수적 디자인'이라고 했는데, 이것의 의미를 풀어보면 이렇다. 먼저 보편이니 특수니 하는 것은 철학적 개념이다. 보편은 어떤 사물의 공통된 특성을 가리키는 것이고(예컨대 '인간') 특수는 사물의 개별적 특성(예컨대 '이 사람')을 가리키는 것이다. 그러니까 '인간'은 보편적 개념이고, 구체적인 이 사람, 저 사람은 특수적 개념이다. 이러한 구도를 디자인에 적용하면, '보편적 디자인'은 디자인의 공통된 특성으로서 '디자인 자체'이고, '특수적 디자인'은 디자인의 개별적 특성으로서 '이 디자인 또는 저 디자인'이 된다. 일단은 '대문자 디자인=보편적 디자인'과 '소문자 디자인=특수적 디자인'을 이렇게 정의 내려 볼 수 있지만, 이 글의 주제, 즉 모던 디자인과 한국 디자인의 관계라는 맥락 내에서 이 개념 쌍이 띠는 의미는 그와는 좀 다르다. 다시 말해서 모던 디자인과 한국 디자인의 관계라는 맥락 내에서 '대문자 디자인=보편적 디자인'과 '소문자 디자인=특수적 디자인'의 대비는 매우 역사적이고 심층적인 함의를 가진다.

즉, 모던 디자인이 '대문자 디자인=보편적 디자인'이라는 것은 그것이 보편적 언어로 디자인을 말하기 때문이다. 한국 디자인이 '소문자 디자인=특수적 디자인'이라는 것은 그것이 특수적 언어로 디자인을 말하기 때문이다. 그러므로 이러한 구분은 일단은 디자인에 대한 말하기 방식, 즉 담론과 태도를 기준으로 하는 것이다. 물론 담론과 태도가 반드시 그 내용까지 담보하는 것은 아니라는 점도 덧붙여둔다. 그러면 모던 디자인이 보편적 언어로 말한다는 것은 무슨 의미인가. 모던 디자인은 이 디자인, 저 디자인이 아닌 디자인 자체, 즉 디자인의 공통된 특성(보편)에 대해서 말하고 있는 것인가. 그러니까 모던 디자인은 역사 속의 하나의 특수한 디자인(양식이거나 운동이거나 간에)이 아니고 세상의 모든 디자인, 디자인 그 자체라는 말인가. 어떻게 그럴 수 있는가. 그런데 앞에서 '대문자 디자인=보편적 디자인'이란 디자인에 대한 말하기 방식, 즉 담론과

태도를 기준으로 한다고 말했다. 그러므로 이것이 실제로 보편적인 것인가 하는 것은 좀 다른 문제에 속한다고 할 수 있다. 일단은 담론이 기준이다.

자, 그러면 모던 디자인은 어떻게 그럴 수 있는가. 가장 직접적으로는 바우하우스의 설립자인 발터 그로피우스의 '국제주의 건축' 담론을 통해서 그것을 확인할 수 있다. 그로피우스는 근대건축은 어디에서나 동일한 기술, 동일한 재료, 동일한 목적을 갖기 때문에 동일한 형태를 지녀야 한다고 주장했다. 건축의 양식적, 지역적 특수성을 인정하지 않는 것이다. 물론 '국제주의 건축'은 2차대전 이후 '지역주의 건축'의 대두로 인해 비판 받지만, 아무튼 '국제주의 건축'이 '보편적 디자인'을 추구한 것은 사실이다. 물론 여기에서 '국제주의 건축'은 바우하우스와 동치시킬 수 있다.

그러면 어떻게 바우하우스로 대표되는 모던 디자인은 '보편적 디자인'을 주장할 수 있었던 것일까. 여기에 대해서는 이렇게 말할 수 있다. 그것은 모던 디자인이 가지는 선험적 차원 때문이다. '선험先驗'이란 경험을 가능하게 해주는 인식의 전제 조건이다. 예컨대 눈은 시각의 선험적 조건이며 귀는 청각의 선험적 조건이다. 아무리 빛이 투사되더라도 눈과 시신경이 없으면 시각적 인지를 할 수 없고 공기가 울리더라도 귀와 청신경이 없으면 소리를 들을 수 없다. 이처럼 경험을 가능하게 하는, 경험 이전에 미리 주어져 있는 조건을 철학에서는 '선험 a priori, transcendent'이라고 부른다.

모던 디자인은 선험적 디자인 transcendental design 이다. 그러니까 현실 속에 구체적으로 존재하는 경험적 디자인 experience design 을 조건 지워주는 어떤 선험적 원리를 전제하고 있다는 것이다. 그것이 모던 디자인의 선험적 차원이다. 모던 디자인의 선험적 차원은 바로 기하학적 형태와 원색原色이다. 그러니까 모던 디자인은 올바른 형태와 이념, 즉 기하하적 형태와 기본 색채는 영속적이며 불변하는 것으로서 보편적 가치를 가지고

있기 때문에, 구체적인 현실 속의 경험적 디자인도 바로 그러한 원리에
기반 하여 조형하는 것이 올바르다는 관념을 가지고 있었다. 모던 디자인의
보편성은 바로 이러한 선험적 원리에 근거하는 것이다. 다시 말하면 모던
디자인은 좋은 형태와 이념이라는 선험적 가치를 전제로 하고 그로부터
현실의 경험적인 디자인을 추출해내는 연역적 디자인이라고도 할 수 있다.

이점이 과거의 디자인과 모던 디자인을 구분해주는 지점이다. 즉
모던 디자인 이전의 디자인이란 장식미술decorative art이라고 부를 수 있는데,
장식미술은 언제나 전통적인 지배체제, 즉 신권이나 왕권이 지배하는
체제의 일부로서, 거기에 완전히 통합된 디자인이었으며, 그러한 지배
체제를 상징하는 장식이라는 조형 언어를 통해 자신을 표현해왔다.
그러므로 장식미술은 전체 체제로부터 분리된 독자적인 디자인관과
담론을 갖지 못한다. 이것이 바로 앞 절에서 누누이 언급한 디자인의
주체성과 중심성의 문제와 연결되는 것임은 물론이다.

그에 반해 모던 디자인은 처음부터 디자인의 주체성과 중심성을
가지고 의식적으로 만들어낸 것이었다. 그러니까 모던 디자인은 근대라는
시대적 조건 속에서 디자인의 주체성을 가지고 현실을 읽어내며 디자인의
중심성을 통해 방향을 제시하고자 했던 것이다. 그래서 모던 디자인은
'아방가르드avant-garde'이다. 아방가르드라는 말은 전위부대라는 뜻인데,
아방가르드 예술운동의 가장 두드러진 특징은 그것이 매우
자의식적이라는 것이다. 무릇 모든 예술이 자의식적이기는 하겠지만
아방가르드는 특히 그 정점에 서 있다. 그래서 아방가르드라면 반드시
갖추어야 할 필수 조건이 두 가지가 있는데, 그것은 바로 '선언manifesto'과
'강령program'이다.

선언은 생각을 밝히는 것이고 강령은 행동을 밝히는 것이다. 모든
아방가르드들은 '선언'을 한다. '우리는 세상을 이렇게 본다.' 다음으로는
'강령'을 발표한다. '우리는 이렇게 하겠다.' 그러니까 한 마디로 말하면

'우리는 세상을 이렇게 보고, 그래서 이런 행동을 하겠다'는 것이다. 이것이 바로 아방가르드의 조건이자 행동양식이다. 선언과 강령이 없으면 아방가르드가 아니다. 그러므로 아방가르드들의 행위는 미리 계획되고 예정된 것임을 알 수 있다. 그들은 매우 '의식적인 주체'인 것이다.

바우하우스도 '선언'과 '강령'이 있다. 바우하우스는 1919년 개교 당시 '선언'과 '강령'을 발표했다. "모든 조형예술의 궁극적인 목표는 건축에 있다"로 시작하는 바우하우스의 '선언'은 "우리 다 함께 건축과 조각과 회화를 하나의 통일 속에 포용하고 또 언젠가는 새로운 신앙의 상징처럼, 수많은 일꾼들의 손으로부터 하늘나라로 올라갈 새로운 미래의 건축을 희구하고 상상하며 창조하자"[11]라는 말로 끝을 맺고 있다. '선언'에 뒤이은 바우하우스의 '강령'은 '바우하우스의 목적', '바우하우스의 원칙', '교육의 범위', '교육과정의 구분', '입학'이라는 항목으로 구성되어 있다.[12]

이런 외형적인 면만 보더라도 바우하우스는 당시의 아방가르드들, 즉 미래파, 다다, 데스틸, 러시아 구성주의, 초현실주의 들과 마찬가지의 사고방식과 행동양식을 가짐을 알 수 있다. 물론 아방가르드의 이러한 태도에는 세상이 자기를 중심으로 돈다고 생각하는 자의식 과잉이나 과대망상적인 측면도 분명 있다. 허세도 많이 있다. 하지만 이러한 태도는 자신들이 역사의 주인공임을 의식하고 보편성을 주장하면서 스스로를 정당화하고 미래의 비전을 제시하기 위한 것이었다. 바우하우스 역시 디자인의 보편적인 언어를 말하고자 했지 특수한 언어, 즉 특정한 조형 언어나 양식을 주장하지는 않았다. 물론 우리는 바우하우스를 필두로 하는 서구의 모던 디자인이 내세우는 보편성에 대해, 그 한계와 허구를 지적할 수 있지만, 그것이 갖는 효과까지 부정할 수는 없다. 그러니까

11 권명광 편역, 〈바우하우스〉, 미진사, 1984, 7쪽

12 권명광 편역, 〈바우하우스〉, 9~10쪽 참조

바우하우스와 모던 디자인의 보편성은 진짜(?) 보편성은 아닐지라도 적어도 하나의 효과로서의 보편성이며, 그런 점에서 '대문자 디자인'의 위상을 가짐을 부정할 수는 없다.[13]

그에 비하면 한국 디자인은 한 번도 보편성을 추구하거나 주장한 적이 없다. 그러니까 한국 디자인은 디자인을 주어로 한 서사를 가져보지 못했다는 것이다. 한국 디자인의 주어는 언제나 따로 있었다. 그것은 국가와 자본이라는 대주체이다. 한국 디자인은 한국 사회를 이루는 다른 분야들과 마찬가지로 국가와 자본을 주어로 한 하나의 술어였다. 사실 어느 사회든지 국가와 자본이라는 대주체는 있다. 대부분의 현대디자인은 국가는 몰라도 자본으로부터 자유롭지 못하다. 모던 디자인도 마찬가지였다. 그들이라고 해서 현실의 제약으로부터 벗어나 있었던 것은 아니다. 국립학교로 출발한 바우하우스가 현실적인 조건 속에서 살아남기 위하여 발버둥 쳤다는 것도 어느 정도 알려져 있다. 따라서 모던 디자인의 주체성이라는 것 또한 하늘에서 떨어진 것이 아니라, 어디까지나 그러한 조건들 속에서 좌충우돌하면서 지켜낸 상대적 주체성이었을 따름이다.

그런데 한국 디자인에는 이러한 수준의 상대적 주체성조차도 찾아볼 수 없다. 한국 디자인은 말하자면 언제나 국가와 자본이라는 갑에 대해 을의 관계를 맺고 있었다고 말할 수 있다. 이러한 현실에 대해서 디자인이 무슨 힘이 있나, 라고 말할지 모르지만, 정확하게는 한국 디자인은 보편에의 의지 자체가 없었다고 말해야 할 것이다. 그동안 한국 디자인이 자신을 정당화하는 최상의 이념이라는 것은 이른바 '한국적 디자인'이라는 것이다. 이 '한국적 디자인'이라는 것도 사실은 권위주의 정권의 이데올로기를 내면화한 것에 지나지 않지만, 아무튼 한국 디자인은 이러한 수준 이상의 자기의식을 보여준 바가 없다. 그래서 한국 디자인은 국가에

13　이 책에 실린 최 범의 '담론으로 본 한국 디자인의 구조' 참조

의한 '위로부터의 관료주의화'를 벗어나지 못한다.[14] 그러니까 굳이 한국 디자인의 선험성을 찾자면, 그것은 국가와 자본이다. 물론 국가와 자본은 선험이랄 수 없는 선험, 그 자체로는 경험적인, 너무나 경험적인 권력일 뿐이지만 말이다.

나는 한국 디자인에서 국가와 자본에 맞서고 그를 넘어서는 위대한 서사를 기대하는 것이 아니다. 다만 국가와 자본을 상대화하고 자기 주체성과 중심성을 가지려는 최소한의 자기의식을 기대하는 것이다. 물론 이제까지 한국 디자인에서는 그런 것을 발견할 수 없었다. 그러니까 한국 디자인에는 모던 디자인에서와 같은 형태와 이념이라는 선험적 차원이 존재하지 않는다. 대신에 현실의 경험적인 권력인 국가와 자본이 선험적 차원을 차지해왔던 것이다.

그래서 모던 디자인과 한국 디자인의 관계는 보편과 특수의 관계라고 할 수 있다. 모던 디자인은 보편을 자처했고 한국 디자인은 특수를 지향했다. 이러한 사실 자체를 부정할 수는 없다. 물론 이러한 담론과 태도가 가져온 결과를 비교하는 것은 또 다른 문제이기는 하지만, 한국 디자인이 대문자 디자인, 즉 서구의 디자인을 보편으로 설정하고 스스로는 그에 상대화되는 소문자 디자인, 즉 특수로 설정하는 구조를 생산해왔음은 분명하다. 그러니까 이것은 회화에서 서양화 western painting라는 존재를 설정하고 그의 반대항으로서 동양화 oriental painting라는 것을 설정하는 것과 마찬가지라고 할 수 있다. 서양에는 서양화라는 말이 없다. 하지만 동양에는 동양화라는 말이 있다. 그러니까 동양이라는 말 자체가 서양에 대응하여 발명된 것이듯이, 동양화라는 말 역시 서양화(라고 부르는 회화)에 대응하여 만들어진 것이다. 이런 구조와 유사하게 한국 디자인은

14 한국 디자인의 구조적 문제와 이른바 '한국적 디자인'에 대한 비판은 다음을 참조. 최 범, '한국 디자인의 신화 비판', 〈한국 디자인 신화를 넘어서〉, 안그라픽스, 2013.

모던 디자인의 건너편, 즉 서양 디자인에 대한 반대항으로서 자리매김된 것이었다.

이는 결국 한국 디자인이 서구 디자인('보편으로서의 디자인')의 타자로서 자신을 정립했다는 것을 의미한다. 비록 허구일지라도 서구 디자인이 언제나 자신을 보편으로 표상해온 반면, 한국 디자인은 의식의 차원에서도 감히 그러지 못한 것이다. 물론 서구 디자인의 보편성이니 한국 디자인의 특수성이니 하는 것들도 절대적인 것은 아니다. 그럼에도 불구하고 이것을 단지 개념적 허구라고만 볼 수 없는 것은, 그것이 일정하게 가지는 현실적 효과 때문이다. 그러니까 디자인에서의 보편이니 특수니 하는 것이 말 그대로 백 퍼센트 현실일 수는 없다는 점에서 허구라고 말할 수는 있으나, 그러나 그것이 전혀 현실적 영향력을 갖지 않는다고 볼 수만은 없다는 점에서 허구라고 치부할 수만도 없다. 그것은 일정한 현실성을 담보한다. 그것은 현실로서의 허구이고 허구로서의 현실이다.

아무튼 내가 지적하고자 하는 것은 한국 디자인에는 아예 보편으로서의 디자인에 대한 의식이나 의지 자체가 없다는 사실이다. 정신적으로 국가와 자본에 모든 것을 의탁해놓고서 고작 디자인의 자기정당성을 복고주의를 벗어나지 못하는 '한국적인 것'에서나 찾고 있는 것은 보편성과는 거리가 멀어도 한참 먼 행태인 것이다.

술어 없는 주어

바우하우스, 이 다섯 글자는 한국 디자인에게는 술어 없는 주어이다. 보편이되 하나의 추상적 보편일 뿐인 바우하우스라는 단어는 어떠한 진술 내용도 갖지 않는 텅 빈 기호일 뿐이다. 그래서 역설적으로 바우하우스라는 주어의 술어는 제멋대로 채워진다. 예를 들면 '창조'와 '혁신' 같은 것 말이다. 그러니까 바우하우스가 표명한 어떤 전체성은 이해되지 않고, 다만

그것이 역사 속에서 드러나고, 또 인정 받았다고 흔히 평가되어 온 가치들, 추상화된 가치들에게만 감정이입 된다.

그런데 과연 그런가. 우리가 바우하우스에서 읽어내어야 할 핵심적 가치가 '창조'와 '혁신'인가. 창조와 혁신이라면 어떠한 창조와 혁신인가. 이것에 대한 구체적인 해명이 없다면 창조와 혁신이라는 것은 공허한 말에 지나지 않는다. 바우하우스가 창조와 혁신의 대명사라는 말은 사실 아무 말도 아닌 것이다. 그것은 언제나 옳고 또 언제나 틀리기 때문에 그렇다. 바우하우스의 신화, 그것은 하나의 풍문이었다. 그저 바우하우스라는 명성, 신화를 소비하는 주체, 그러나 그 명성과 신화의 실체와 의미가 무엇인지를 모르는 한국 디자인. 그것은 한 번도 디자인을 보편적 언어로 사유해본 적이 없는 한국 디자인이 지니는 원천적인 한계이다. 바우하우스의 창의성을 이야기하고 혁신을 이야기하지만 정작 그것이 어떠한 조건 속에서 어떻게 형성되고 작동되었는지에 대해서는 알지 못한다. 하지만 사실 그 이전에 바우하우스에서 찾아야 할 것은 창조와 혁신이 아니라 주체이다.

디자인 사회를 향하여

한국 디자인에 결여된 것은 창조와 혁신이 아니라 주체성과 중심성이다. 그래서 한국 디자인의 과제는 자신이 하나의 주체가 되어 자신의 관점으로 세상과 디자인을 해석하고 정의 내리려는 태도를 갖는 것이다. 사회 구성의 한 부분으로서 주체적 관점이 있어야 한다는 것이다. 이는 한국 디자인이 하나의 '디자인 사회'가 되어야 함을 의미한다. 그래서 바우하우스 백주년을 맞아서 우리가 해야 할 가장 중요한 이야기는 창조니 혁신이니 하는 게 아니고 바로 그 주체에 관한 것이어야 한다. 바우하우스는 바로 그것의 다른 이름이기 때문이다. 바우하우스를 만난다는 것은 그것을 숭배하는 것, 그것도 잘 모르면서 숭배하는 것은

더더욱 아니다. 모던 디자인의 구조 속에서 바우하우스의 성과와 한계를 비판적으로 인식하는 것, 그것이 바우하우스를 이해하는 것이다.

바우하우스를 하나의 보편으로 상정하고 자신을 하나의 특수로 이해하는 한국 디자인의 타자와 자기 이해는 그 자체로 이미 식민주의적이다. 왜냐하면 바우하우스는 보편이면서 보편이 아니고 한국 디자인 역시 특수면서 특수가 아니기 때문이다. 여기에서 중요한 것은 보편이냐 특수냐 하는 도식보다는 각기 어떻게 이해된 보편이고 특수인가 하는 점이다. 즉 한국 디자인에서 바우하우스는 모던 디자인과 동일시되지만 실제로는 이해되지는 못하는 추상적 보편일 뿐이다. 반대로 한국 디자인은 보편과의 관계 맺음을 통해서 형성된 주체로서의 특수가 아니라, 그저 하나의 폐쇄된 자기 이해와 편협한 정체성의 표현으로서의 특수('한국적 디자인')이기 때문이다. 보편과 관계 맺지 못하는 특수는 특수조차도 아니다. 그것은 그저 고립된 개별자일 뿐이다.

그리하여 다시 한국 디자인의 과제는 디자인계가 하나의 '시민사회'가 되어야 한다는 것이다. 앞서 이야기했듯이, 근대사회는 다양한 주체들로 구성된 '시민사회들'인 것이다. 하지만 한국과 같은 국가사회와 자본사회에서 디자인은 상대적 자율성을 갖지 못하는 하나의 타율적 구성물에 불과하다. 그것은 경제 개발 과정에서 호명된 '동원된 디자인'[15]이자 관료주의화된 디자인이다. 디자인계가 하나의 시민사회가 된다는 것은 디자인계 스스로가 주체가 되어 다른 주체들과 교섭하고 관계를 맺어가는 것을 말한다. 그러기 위해서는 자기 관점, 자기 담론, 자기 행동의 프로그램이 있어야 한다.(반드시 바우하우스처럼은 아니더라도)

그래서 역설적으로 바우하우스는 한국 디자인의 좌표이다. 왜냐하면 바우하우스는 한국 디자인에 결여된 주체성의 다른 이름이기 때문이다.

15 최 범, '한국 디자인의 신화 비판', 〈한국 디자인 신화를 넘어서〉, 안그라픽스, 2013. 참조.

다시 말하지만 바우하우스가 우리에게 주는 교훈은 창의도 혁신도 아니고 바로 '디자인 사회'의 존재이다. 디자인이 사회의 한 단위로서 세계와 현실을 보고 해석하고 창조해나감으로써 사회적 역할을 하고 정당성을 획득하는 것, 그것이 바로 '디자인 사회'의 존재방식이다. 비록 자가당착적이고 과대망상적이었을지 몰라도, 바우하우스는 디자인 역사 속에서 그런 '디자인 사회'가 존재했음을 증명하고 있는 것이다. 바우하우스의 양식이나 명성보다도 한국 디자인에게 더 중요한 것은 그런 것이 아닐까. ▣

바우하우스 출판의 어제와 오늘

안영주
디자인 이론가, 건국대 겸임교수

이 글은 한국에서 그동안 바우하우스가 어떻게 이해되어 왔는지를 살펴보려는 기획에서 출발하였다. 이는 바우하우스에 대한 한국에서의 '수용사受容史' 혹은 '영향사 Wirkungsgeschichte'를 논하려는 시도라 할 수 있는데, 엄밀히 말해, 이러한 시도는 바우하우스에 대한 '이해의 내용'에 초점을 둔 것이 아니라 "이해가 수행되는 조건"[1]에 대한 관심이자 그것을 해명하려는 노력이다.

그렇다면 '이해가 수행되는 조건'에는 어떤 것들이 있을까. 이번 〈디자인 평론〉 6호의 문제의식이 보여주는 것이 아마도 그러한 '조건'일 것이다. 일상의 이미지 기호나 전시회, 교육 등 '한국에서의 바우하우스'를 이해하기 위한 조건들이 다른 필자들의 글에서 다루어지고 있으며, 이것들 외에도 바우하우스가 어떻게 이해되고 있는지를 살펴볼 수 있는 다양한 조건들이 가능할 것인데, 필자의 경우는 출판물을 대상으로 하였다.

이때 출판물이라 함은 구체적으로는 언어로 이루어진 텍스트를 일컫는다. 알다시피 언어란 이해가 수행되는 가장 보편적인 매체이며 모든 이해는 언어적 과정으로 수행된다는 점을 생각해 본다면, 어떤 출판물이 보급되어 있는가의 문제는 그 사회의 인식 수준을 보여주는 중요한 지표가 될 수 있다. 다시 말해, 출판물, 대표적으로 책은 사람들에게 지식을 전달하고 사유의 과정을 변화 발전시키는 중요한 도구이기에 어떤 책의 장場이 제공되어 있는지는 그 책을 접했을 사람들의 이해 수준을 반영함과 동시에 미래 세대들의 의식 수준까지도 가늠해 볼 수 있는 자료가 된다는 말이다.

그렇다면 국내에 출판된 바우하우스를 주제로 한 서적들은 어떤 것들이 있을까. 일반적으로 분류하자면 번역서와 국내 저자의 책으로

1 김영한, '가다머의 영향사 해석학', 한국철학회, 〈哲學〉 24권, 1985, 78쪽. 재인용. 가다머는 해석학의 과제란 "이해의 과정을 발전시키는 것이 아니라 이해가 수행되는 조건을 해명하는 것"이라고 말한다.

묶어볼 수 있을 것이다. 먼저, 번역서의 경우는 '바우하우스 총서
Bauhausbücher'의 번역서와 바우하우스에 대한 해외 저자들의 저서를
구분하여 살펴보는 것이 좋을 것 같은데, '바우하우스 총서'는
바우하우스의 원전原典이라 할 수 있는 것으로 바우하우스가 직접 기획한
바우하우스에 대한 서적이며, 해외 저자들의 책은 그들의 이해가 들어간
일종의 해설서라 할 수 있기 때문이다. 한편, 국내 저자들의 책은 뒤에서
자세히 다루겠지만, 온전히 저서라고 부를 만한 책을 찾기는 어려웠다.

따라서 본 글에서는 바우하우스 관련 출판물을 크게 세 가지
범주('바우하우스총서'의 번역서, 기타 번역서, 국내 저자의 서적)로
다루고자 한다. 또한 이 과정에서 각각의 책에 대한 내용이 다루어질
것인데, 이는 바우하우스 자체에 대한 정보를 제공하려는 것이 아니라 해당
책이 바라보는 바우하우스에 대한 관점을 분석함으로써 우리에게 어떤
바우하우스가 소개되었는지 살펴보고자 함이다.

'바우하우스 총서' 원전

먼저, 국내의 출판물을 다루기 전에 이 장을 통해 간략하게나마
'바우하우스 총서'(이하 '총서')에 대해 소개하는 것이 좋을 것 같다. 그동안
바우하우스에 대한 정보는 반복되는 내용만으로도 거의 충분했던 까닭에,
국내에 '총서'가 번역되어 있음에도 불구하고 그에 대한 관심은 크지
않았을 것이라는 노파심이 들기 때문이다. 일단은 파악하려는 대상에 대해
기본적인 정보는 알아두어야 할 것이 아닌가.

'총서'의 발간은 1924년에 계획되었다. 공동 편집자였던
그로피우스와 모호이너지는 예술과 과학, 기술적인 모든 문제를
포괄적으로 다루는 종합적인 시리즈를 계획했는데, 이들은 이 총서가
전문가를 상대로 한 것이 아니라 오히려 자신의 작업에 속박된 당시의
사람들을 위해 여러 가지 조형 영역에서 나타나는 문제나 활동 지침, 혹은

활동의 성과를 보여주고자 기획했다는 점을 밝혔다. 나아가 사람들이
자신들의 활동 영역 이외의 분야에 대한 지식과 진보를 비교해 볼 수
있도록 그 기준을 만들고자 한다는 목표를 설정하고 있다.[2]

이러한 목적에서 본다면 '총서'는 일종의 계몽적인 텍스트라 하겠다.
이 책들은 현대의 생활과 밀접하게 관련된 다양한 영역을 보여주기 위해
건축에서부터 그림, 음악, 문학 및 과학에 이르기까지 다양한 주제로
기획되었으며, 당초에 50여권 가량이 예정되어 있었으나 실제로 간행된
것은 1925년부터 1930년까지 총14권에 불과하다. '총서'는 이미 1924년
일부 책자의 준비를 마쳤으나 여러 가지 문제로 인해 데사우로 이전한
이후인 1925년 8권이 먼저 출판되었고 이후 6권이 후속 출판된다. 이들
'총서'의 디자인과 인쇄는 모두 모호이너지가 담당했다.[3]

그렇다면 이 14권의 '총서'는 구체적으로 어떤 내용을 담고 있을까.
이것들을 내용면에서 분류해 보자면 크게 세 가지 그룹으로 나눠 볼 수
있을 것이다.

1 바우하우스의 작업과 직접 관련된 내용(총4권)
 〈바우하우스의 실험주택〉(제3권, 아돌프 마이어)
 〈바우하우스의 무대〉(제4권, 오스카르 슐레머)
 〈바우하우스 공방의 신제품〉(제7권, 발터 그로피우스)
 〈데사우 바우하우스 건축〉(제12권, 발터 그로피우스)

2 바우하우스의 교육 이론이나 방법에 관한 내용(총4권)
 〈교육적 스케치북〉(제2권, 파울 클레)

2 발터 그로피우스, 〈국제 건축〉, 과학기술, 1995, 112쪽. 페터 한의 후기 참조.

3 한스 M. 빙글러, 〈바우하우스〉, 미진사, 2001, 182쪽. "뮌헨의 알베르트 랑겐 출판사 발행
'바우하우스총서' 전 8권의 취지서(1927년)" 참조.

〈회화. 사진, 영화〉(제8권, 라즐로 모호이너지)

〈점과 선에서 면으로〉(제9권, 바실리 칸딘스키)

〈재료에서 건축으로〉(제14권, 라즐로 모호이너지)

3 20세기 초의 동시대 건축이나 회화 운동에 관한 내용(총6권)

〈국제건축〉(제1권, 발터 그로피우스)

〈새로운 조형〉(제5권, 피에트 몬드리안)

〈새로운 조형예술의 기초 개념〉(제6권, 테오 반 두스부르흐)

〈네덜란드의 건축〉(제10권, 페터르 오우트)

〈무대상의 세계〉(제11권, 카시미르 말레비치)

〈큐비즘〉(제13권, 알베르 글레즈)

이렇게 놓고 보면 '총서'의 성격이 비교적 한 눈에 파악된다. 첫
번째와 두 번째 그룹은 바우하우스의 교사들이 바우하우스에서 제작한
결과물을 소개하고 그들의 교육 방법론에 대해 기록한 책들이라면, 세 번째
그룹은 거의 외부 필자들의 글로 구성되어 있다. 이 그룹의 책들은 주로
동시대 건축이나 회화 운동에 관해 소개하고 있는데, 이들은 특히 '데 스틸'
운동이나 '구성주의'에 경도되어 있음을 보여준다. 제10권 〈네덜란드
건축〉 역시 실제 내용은 '데 스틸' 운동을 칭찬한 것에 다름 아니다. 제13권
〈큐비즘〉 또한 큐비즘에 대한 소개이기 보다 '데 스틸'이나 '구성주의'에
영향을 주었던 구성의 원리를 해명하려는 목적이 더 강하다.[4]

'바우하우스 총서' 번역서
필자는 국내 출판물을 조사하는 과정에서 '바우하우스 총서'가 전권

4 바실리 칸딘스키, 〈점과 선에서 면으로〉, 과학기술, 1995, 89쪽. 번역자의 해설 참조.

번역되어 있다는 사실에 다소 놀랐다. 이 서적들은 1995년 출간된 것으로, '과학기술'이라는 출판사에서 간행되었는데, 디자인이나 미술 관련 출판사가 아니라는 점 또한 다소 의외였다. '총서'의 내용이 상당 부분 시각적인 조형에 관한 것이며, 디자인사와 미술사에서 바우하우스가 빠지지 않고 등장한다는 점을 미루어본다면 한국의 디자인계나 미술계에서 관심을 가질 법도 한데 말이다. 어쨌든 그렇게라도 출판되어 있다는 것이 후학들의 입장에서는 다행스러운 일일 따름이다.

번역된 '총서'는 표지부터 내지의 디자인까지 원전의 형태에 기반을 두고 있다. 특히 표지 디자인은 모호이너지의 디자인을 거의 그대로 유지하고 있는데, '총서'는 사실 그 내용뿐만 아니라 북 디자인 자체가 바우하우스의 작품이라는 차원에서 중요한 의미를 가지기 때문이다. 이러한 '총서'들이 한국에서 어떠한 연유로 번역되었는지 그 기획 의도가 설명되어 있지 않아 다소 아쉽기는 하지만, 대신 각권마다 첨부되어 있는 빙글러 Hans M. Wingler의 '후기'는 아쉬움을 달래볼 만하다. 독일의 바우하우스 연구자인 빙글러는 1965년 이후 '총서'를 재출판하기 위한 계획을 세웠고, 각 권마다 자신의 출판 후기와 더불어 해당 주제에 따라 바우하우스 전문가들의 글을 새롭게 추가하였다. 따라서 한국에 번역된 총서는 바로 빙글러가 기획한 '신바우하우스 총서'임을 알 수 있는데, 비록 번역의 미숙함이나 용어의 불일치, 오타 등 편집상의 오류가 적지 않지만 '총서'의 전권이 번역되어 있다는 자체만으로도 가치가 있다. 또한 각권에 첨부한 번역 후기 역시 바우하우스에 대해 비교적 상세한 지형을 보여주고 있어 도움이 된다. 일례로, 몬드리안이나 반 두스뷔르흐, 말레비치 등의 외부 인사들과 바우하우스의 연관성, 그들의 원고가 실리게 된 배경, 외부 원고의 경우 총서를 위해 새로이 집필된 원고가 아니라 이미 출판된 텍스트들을 독일어로 번역 소개하였다는 것, 그 과정에서 독일어 번역이

미숙하였다는 점까지 소소한 정보들이 제공되어 있어 재미를 더한다.[5]

사실, 우리에게 필요한 것은 이런 시시콜콜한 이야기가 아닐까. 이제 바우하우스에 대한 거대서사는 이만하면 충분하지 않던가.

그렇다면 우리는 '바우하우스 총서'를 얼마나 읽어보았을까. '총서'는 앞에서도 언급했지만 바우하우스의 작업과 교육 이념, 그들이 지향하는 바를 보여주는 그야말로 바우하우스에 대한 원전이라 할 수 있다. 그럼에도 불구하고 필자 역시 이 글을 준비하면서 비로소 총 14권의 책을 살펴보게 되었는데, 변명이라면 변명이랄까 군이 해명하자면 너무 옛날의 케케묵은 이야기라고 생각했고, 바우하우스라는 이름만 가지고도 마치 알고 있다는 어떤 착각과 더불어 상투적으로 알고 있는 내용들이 호기심을 자극하지 않았기 때문이다. 사실, 이런 상황이 어디 바우하우스에만 해당되는 이야기이랴. 모른다는 사실을 모르는 것은 개인의 문제이기도 하겠지만, 모르는 것을 모르게 만드는 것은 교육의 문제, 사회의 문제이기도 하다. 피상적으로만 알아도 우리는 문제없이 살아갈 수 있는 사회 안에 있다.

이러거나 저러거나 국내에 출판된 '바우하우스 총서'는 이제 너무 오래된 낡은 책이 되어버렸고 오늘날 우리가 읽기에는 어투나 인명, 혹은 용어의 사용에 있어서 거리감이 드는 것 또한 사실이다.(이 지면을 빌어 '총서'의 재출간을 기대해 본다.) 표지 역시 모호이너지의 작품이라는 상징성 외에 오늘날의 미감에서 보자면 기하학적이고 구성적인 형태가 그다지 매력적인 스타일은 아니다.

그런데 흥미롭게도 새로운 표지의 '총서'가 눈에 띄었다. 색색깔로 된 표지가 이전 책과는 차원이 다른 현대적인(?) 느낌마저 드는 2002년판

5 특히 〈새로운 조형〉의 경우 한국 번역자는 몬드리안의 글을 독일어로 번역한 내용이 미흡하여 네덜란드와 불어로 출판된 원고를 번역하였다고 밝히고 있다. 그러나 빙글러는 '신바우하우스 총서'를 기획하면서 미흡한 번역도 '바우하우스 총서'의 일부라며 그대로 사용했음을 밝히고 있다.

'바우하우스 총서'가 아니던가. 이 책들은 '이엔지북Engineer Book'에서 출판된 깃으로 필자는 기대를 가지고 열어보았는데, 덕분에 실망 또한 컸다. 1995년판이 표지를 바꿔 입고 두 권씩 묶여 제본만 달리한 2002년판 '바우하우스 총서'! 그러고 보니 '과학기술'과 'Engineer Book'이라는 출판사의 명칭이 뭔가 연관성이 있어 보인다. 내지 디자인, 활자체, 페이지 번호까지 모두 동일하게 출판된 이 책은 그저 껍데기만 갈아놓은 옛날 판본이었던 것이다.

그렇지만 다행한 것은 결정적인 한 가지 오류가 수정되었다는 점이다. 1995년판의 번역서 제10권은 〈폴란드의 건축〉이라는 표제를 달고 있는데, 10권의 원제는 Holländische Architektur 이다. 여기서 Holland는 네덜란드를 가리키는데, 번역서의 내지에는 '화란和蘭'이라는 용어가 사용되고 있다. '화란'은 네덜란드의 한자어 표현을 음독한 것으로, 따라서 제10권의 제목은 '화란의 건축'이나 '네덜란드의 건축'이어야 맞는 것이다. 물론 실수로 간과된 부분이겠지만, 이렇게 잘못된 표제가 버젓이 유통되었음이 놀라울 따름이다. 그러나 2002년판에서는 다행히 〈네덜란드의 건축〉으로 타이틀이 변경된 것을 확인 할 수 있다.

기타 바우하우스 번역서

'바우하우스 총서' 이외의 국내 번역서는 많지 않다. 바우하우스의 역사가 100년에 이른 것에 비하면 한국에서의 관심은 생각보다 크지 않았다는 것을 보여준다. 이 책들은 대부분이 바우하우스가 무엇인지를 소개하는 내용을 담고 있는데, 바우하우스를 지시하는 이러한 텍스트들은 바우하우스의 시기별 역사와 그들의 업적을 소개하는 데 그치고 있다. 그러나 이 책들 중 몇 가지는 비판적 시각이나 유의미한 자료들을 담고 있어 바우하우스를 새롭게 이해하는데 도움을 준다. 우선 발간된 연도별로 정리해 보면 다음과 같다.

- 길리언 네일러, 김교만 옮김, 〈바우하우스〉, 미술과생활사, 1977.
- 한스 M. 빙글러, 김윤수 옮김, 〈바우하우스〉, 미진사, 1978.
- 리오넬 리하르트, 주미숙 옮김, 〈바우하우스〉, 열화당, 1990.
- 하워드 디어스틴, 송 률 옮김, 〈바우하우스〉, 기문당, 1992.
- 엘렌 럽튼 외, 박영원 옮김, 〈바우하우스와 디자인 이론〉, 도서출판 국제, 1996.
- 프랭크 휘트포드, 이대일 옮김, 〈바우하우스〉, 시공사, 2000.
- 하요 뒤히팅, 윤희수 옮김, 〈바우하우스〉, 미술문화, 2007.
- 프랜시스 앰블러, 장정제 옮김, 〈바우하우스 100년의 이야기〉, 시공문화사, 2018.

이렇게 놓고 보면 1970년대 말 2권, 1990년대 3권, 2000년대 2권, 최근 2018년에 출간된 번역서는 10년 만에 나온 책임을 알 수 있다. 그나마 바우하우스 100주년이 아니었다면 이 책은 볼 수 없었을지도 모르겠다. 또한 책들의 제목 대부분이 '바우하우스'라는 한 단어뿐이다. 물론 원제를 확인해 본 결과 별반 다르지 않았으나 각각의 책이 다루고 있는 내용의 결을 감안해 좀 더 특징적인 제목이 붙여졌다면 바우하우스에 대한 다양한 흥미를 끌어내지 않았을까 하는 아쉬움이 든다. 이 글에서는 몇 가지 책들에 대해 살펴보기로 한다.

먼저, 1977년 생각보다 이른 시기에 번역된 길리언 네일러의 책은 〈미술과 생활〉이라는 미술 잡지 1977년 5월호의 별책 부록으로 출간된 것이다. 바우하우스의 한국 상륙이 미술 잡지의 별책 부록이었다니! 오늘날 바우하우스의 명성을 생각했을 때 이건 너무 없어 보이는 것 아닌가. 이러한 사실은 좀 놀랍기도 하고 재밌기도 하고 어찌되었든 바우하우스는 그렇게 한국의 출판 무대에 데뷔하였다.

여기서 잠깐 〈미술과 생활〉이라는 월간지에 대해 살펴보면 좋을 것

같다. 어찌하여 바우하우스는 이 잡지의 별책 부록이 되었을까? 1977년 4월 미술 교양지를 표방하며 창간된 〈미술과 생활〉은 미술을 중심으로 공예와 디자인, 사진에 이르기까지 폭넓은 장르를 다루고 있는데, 팝아트나 옵아트와 같은 당시 서구의 미술 사조를 소개하는 것은 물론, '한국공예의 오늘과 내일', '오늘의 그래픽 디자인' 과 같이 공예와 디자인에 관한 테마를 특집 기사로 다루기도 했다. 이 잡지는 창간호부터 미술 교육자들을 한 명씩 소개하는데, 한스 호프만에 이어 1977년 5월호에는 요하네스 이텐의 기초과정을 다루고 있다. 아마도 이텐에 대한 내용을 다루면서 〈바우하우스〉를 별책 부록으로 기획했던 것 같다.[6] 이후 이 책은 1980년 신도출판사(이용익 편역)에서 재출판된다.

네일러의 책이 바우하우스의 설립 이전 배경부터 시작해 바이마르와 데사우 시기까지의 역사를 시대적으로 분류한 일반적인 구성이라면, 하요 뒤히팅의 〈바우하우스〉는 베를린 바우하우스까지의 역사를 간략히 서문으로 다루고 회화, 조각과 응용미술, 건축이라는 세 파트로 분류해, 바우하우스의 작품과 작가들, 그에 따른 내용을 다루고 있다. 이 책은 100쪽이 조금 넘는 크기의 작은 개요서라 할 수 있는데, 다만, 바우하우스의 작업을 회화, 조각, 건축이라는 파인 아트의 범주로 구분하고 있다는 점이 색다르다. 그래서인지 몰라도 책의 뒷 표지에는 "바우하우스 회화를 두드러지게 한 화가는 누구인가?", "데사우의 새로운 바우하우스 건물이 그렇게 뛰어난 것은 무엇 때문인가?"라는 문구가 씌어 있는데, 이것이 원전에도 있는 것인지, 아니면 국내 출판사의 기획인지는 확인할 수 없으나 이러한 문구들은 하나같이 바우하우스의 뛰어남과 위대함을

6 〈미술과 생활〉은 이화여대 도서관에 1977년 창간호부터 1978년 3월호까지 12권이 소장되어 있다.

강조하고 있다.[7] 하지만 바우하우스에서 회화를 찾는다는 것 자체가 바우하우스의 성격을 제대로 파악하고 있는 것인지 의구심을 갖게 한다. 화가 출신의 유명 마이스터들을 강조하고 싶은 것이었을까? 또 다른 〈바우하우스〉의 저자 리오넬 리하르트는 바우하우스에 대해 지나치게 간략한 설명들이 바우하우스의 전설적인 측면을 확대시킨다고 우려를 표한 바 있다. 따라서 우리는 '하룻밤에 읽는...' 혹은 '한 눈에 보는...' 등의 수식어가 붙은 개요서들을 경계해야 할 필요가 있다.

리오넬 리하르트를 언급한 김에 그가 쓴 〈바우하우스〉를 보고 가자. 이 책은 70쪽 가량의 작은 문고판 책이지만 바우하우스의 전사前史만을 집중적으로 다루고 있으며, 그는 신화로부터 벗어나기 위해 바우하우스가 어디서부터 유래하는가를 아는 것이 중요하다고 지적한다. 리하르트는 바우하우스가 점차 '하나의 전설'이 되어 버렸다고 비판하면서 시대의 모순과 정치, 경제적 상황 속에서 바우하우스를 고정된 실체가 아닌 격변하는 대상으로 보아야 한다고 역설한다.

저자인 리하르트는 대학에서 비교문학을 가르치고, 독일의 예술과 문화에 관한 최고의 전문가라고 소개되어 있는데, 〈바이마르 공화국에서의 일상적 삶〉과 같은 그의 저서는 바우하우스에 대한 연구와 교차되는 지점들을 예상케 하며, 그만큼 신뢰를 더해 준다. 그에 따르면, "바우하우스라는 파란 많은 존재"는 독일 사회에 나타나는 모순에 끊임없이 종속되어 왔음을 알 수 있다.(11쪽) "이텐, 클레, 칸딘스키, 모호이너지와 같은 바우하우스의 교수로 초빙된 명망 높은 예술가들의 후광은 마침내 바우하우스의 실제 성격의 이해에 중대한 영향 미쳤고, 무엇보다도 바우하우스가 학생들이 교육을 받던 학교였다는 생각을 흐려

7 사실 이 책은 미술문화 출판사의 '어떻게 이해할까?' 시리즈의 하나로서 〈인상주의〉, 〈아르누보〉 등과 함께 총 16권으로 이루어진 기획물의 일부이다. 이로 미루어볼 때 책 뒷 표지의 문구는 출판사에서 만든 것으로 보인다.

놓고 말았다… 역사적인 사실성은 더욱 멀어졌고, 전설은 이 모든 모험의 주역들의 추억과 변용되는 기억에 의해 강화된다."(13쪽) 이렇게 그는 바우하우스가 무엇인지 좀 더 잘 이해하기 위해서는 바우하우스를 지배하고 있는 신화로부터 벗어나야 한다고 말한다.(15쪽)

　　이처럼 비판적인 맥락에서 바우하우스를 바라보는 책이 하나 더 있다. 프랭크 휘트포드의 〈바우하우스〉이다. 이 책은 바우하우스를 완결체로서 다루는 것이 아니라 설립과정에서부터 초창기의 여러 문제들, 학교 시설의 문제, 교과과정의 문제, 교사들의 문제 등 그 명성과는 다른 바우하우스의 이면을 보여준다. 이 책은 한 마디로 '바우하우스 삐딱하게 보기'이다. 그러나 인터넷 서점에 나와 있는 서평은 여전히 "1919년 독일(바이마르 공화국)에서 세워진, 근대의 가장 유명한 미술학교인 '바우하우스'의 역사를 다룬 책. 미술의 모든 영역, 특히 공예와 건축 디자인의 영역에서 이 학교의 영향력이란 놀라울 정도이다. 이 책은 바우하우스의 목적과 업적들을 고찰하면서 그곳의 선생과 학생들, 그리고 그들의 교육과 활동에 대한 이야기를 서술한 것이다."라고 소개하고 있는데, 이는 바우하우스에 관한 책이면 어디서나 볼 수 있는 상투적인 문구에 지나지 않는다. 한마디로 재미없다. 휘트포드가 얘기하는 흥미로운 바우하우스는 이 설명 어디에서도 찾아보기 힘들다.

　　다음으로, 이상의 책들과는 다소 성격이 다른 책을 살펴보자. 하워드 디어스틴의 〈바우하우스〉와 빙글러의 〈바우하우스〉가 그것이다. 이들의 특징이라고 한다면 아카이브 성격의 책이라는 것인데, 빙글러의 책은 그야말로 바우하우스의 행정문서부터 교사들의 서신, 회의록 등 미가공 데이터들을 시기별로 모아 놓은 일종의 자료집이다. 한편, 바우하우스에서의 생활과 교육 내용을 담은 디어스틴의 책 역시 현존하는 자료와 디어스틴의 편지글, 바우하우스 교수들이 보관하고 있던 잡지와 서신, 신문 기사들을 직접 인용하여 집필되었다. 무엇보다 이 책의 저자

하워드 디어스틴은 바우하우스에서 공부한 몇 안 되는 미국인 중 하나로 유일하게 건축 디플로마를 받은 사람이다. 이 책은 1985년 출판되었으며, Inside The Bauhaus라는 원제는 바우하우스를 내부에서 경험한 사람의 기록이라는 의미를 잘 전달한다. 디어스틴은 한네스 마이어가 부임하고 2년 뒤인 1928년 데사우 바우하우스에 입학해 1933년 미스 반 데어 로에가 이끌었던 베를린 바우하우스까지 함께했던 학생이다. 그는 입학 직후부터 미국에 있는 가족들에게 많은 편지를 보냈으며, 이 책은 바우하우스의 순간순간의 기록이라 할 수 있는 그 편지들을 자료로 활용한 것이다. 비록 그가 바우하우스 역사의 후반부 5년 정도를 경험한 것이지만 그 학교의 학생이었던 저자의 기록은 역사적 사실 뿐만 아니라 경험자의 섬세한 시각을 전달한다는 점에서 살펴볼 만하다.

한편, 한스 빙글러의 〈바우하우스〉는 날것의 자료들을 그대로 묶어 놓은 책이라 할 수 있는데, 각각의 문건들에는 빙글러의 간략한 설명이 첨부되어 있다. 거의 B4 사이즈에 육박하는 크기와 백과사전 수준의 두께는 이 책의 방대함을 보여준다. 이 자료들은 바우하우스에 대해 무수한 행간을 제공하며, 이것들을 통해 우리 모두는 바우하우스의 새로운 해석자가 될 수 있다. 그 데이터를 엮어 내는 방식에 따라 다양한 가능성이 열려 있기 때문이다.[8]

마지막으로 바우하우스에 대한 역사적 사실보다는 좀 더 해석적이며 동시대적 관점에서 바우하우스를 이야기하는 책이 있다. 이는 우리에게 잘 알려진 디자인 저술가이자 큐레이터인 엘렌 럽튼이 엮은 책으로

8 이 대단한 책이 번역될 수 있었던 것에는 어떤 대단한 기획이 있었나 싶지만 알고 보면 참으로 별것 아닌 '우연'이 작용했다. 디자인 평론가 최 범에 따르면, 번역자인 김윤수 선생은 반정부인사라는 이유로 이화여대에서 해직 당한 뒤 실업자 상태였는데, 마침 미진사 주간이었던 주재환 선생이 놀고 있는 그를 위해 번역 일감을 주었다는 것이다. 아마 당시 김윤수 선생이 실직 상태가 아니었다면 이 책은 한국에 출판되기 어려웠을 것이다. 얼마 전 작고하신 미술평론가 김윤수 선생께 늦었지만 감사의 마음을 전한다.

〈바우하우스와 디자인 이론: 바우하우스 디자인과 타이포그래피의 이해〉이다. 이 책은 '△□○의 ABC: 바우하우스의 디자인 이론, 포스트 모더니즘까지'라는 전시회의 일환으로 출판된 책이다. 이 전시는 바우하우스의 시각적 어휘인 △□○가 현대의 그래픽이나 가정용품, 포장, 패션 등 다양한 메시지를 담은 기호로 재해석되고 있음을 확인하면서, 모더니즘 디자인 전략이 아직도 강력한 힘을 발휘하지만, 그 시각 형태가 다시 쓰일 수 있도록 개방되어야 한다는 취지를 담고 있다. 따라서 이 책의 내용 또한 헤르베르트 바이어의 유니버설체를 성性의 관점에서 접근하거나 바우하우스의 시각 이론을 정신분석학이나 프랙탈 기하학 등의 논의를 접목하여 새로운 해석과 시도를 보여준다. 이러한 접근은 바우하우스를 풍부하고 새롭게 읽어낼 수 있는 가능성을 보여준다.

바우하우스 저서

그렇다면 이상의 번역서 이외에 국내의 저술가들의 책은 어떠할까. 앞서도 잠깐 언급했지만 현재 출판되어 있는 국내 저자들의 책은 '저서'라기 보다는 '편역서' 이거나 '편역저'라고 보는 것이 정확할 것이다. 이러한 형태는 여러 저서 중 필요한 부분만을 번역해 짜깁기한 방식이거나, 번역 일부분과 저술 일부분을 함께 묶어 출판한 형태라 할 수 있다.

먼저, 1984년 미진사에서 출판된 〈바우하우스〉는 '권명광 엮음'으로 표기되어 있는데, 권명광은 후기에서 이 책의 내용이 〈바우하우스, 역사와 이념〉(利光功 著, 美術出版社, 1970)이라는 일본서를 근간으로 하고 빙글러의 〈바우하우스〉(김윤수 역, 1978)에 있는 내용 일부를 발췌하여 엮은 것이라고 밝히고 있다. 그러나 한 가지 재미있는 것은 책의 마지막에 '한국에서의 바우하우스 영향'이라는 꼭지가 추가되어 있다는 점이다. 하지만 역자는 이 책이 발간된 연도가 1984년이라는 점을 강조하면서 바우하우스가 한국 디자인계에 미친 영향을 거론하는 것이 시기상조임을

말한다. 대신 그는 1946년 서울대학에 '응용미술과'가 설립되었던 것을 시작으로 대학의 디자인학과 설립의 역사를 거론하면서 유강렬(홍익대 교수), 권순형(서울대 교수), 김정자(서울대 교수), 민철홍(서울대 교수) 등이 미국 현지에 가서 견문을 넓히거나 유학을 하고 돌아와 당시 미국에서 영향력을 발휘하던 바우하우스의 디자인을 한국에 전파했다고 말한다. 안타깝게도 이 글을 통해서는 교수들이 전파한 바우하우스가 어떤 모습이었는지 확인할 수는 없다.

그렇다면 2019년 현재 한국에서 바우하우스는 어떤 모습일까. 1984년이라는 시점이 영향력을 논하기에 시기상조였다면 이제는 말할 수 있는 것인가? 앞의 저자는 이에 대해 무어라 말할 것인가? 하지만 그것을 규명하고자 하는 문제의식이 없다면 100년이 지나고 200년이 지난다 해도 우리는 그 영향 관계에 대해 말할 수 없을 것이다.

또 다른 국내 저서는 편역저라 할 수 있는데, 1994년 출판된 〈바우하우스와 건축〉(윤재희 외, 세진사)이 그것이다. 이 책은 앞부분에 케네스 프램튼Kenneth Frampton의 저서 〈현대건축: 그 비판사Modern Architecture: a Critical History〉(Thames and Hudson, 1985)를 발췌 번역하여 수록하고 있으며, 2부와 3부에서는 바우하우스에 관련된 8인의 건축가와 바우하우스의 건축들을 소개하고 있다. 또한 4부에서는 바우하우스와 연관된 사건이나 건축 활동에 관한 연표를 1901년부터 1950년대까지 수록하고 있다. 이 책은 1994년 1쇄를 발행한 이후 2000년 3쇄까지 발행되었는데 꽤 읽혔던 모양이다.

국내 저자들과 관련해 소개할 수 있는 저서는 이 정도이다. 그나마도 이 책들은 1980년대와 90년대에 출판된 오래된 책들이며, 그 이후 국내 저자의 이름이 표기된 책은 찾아 보기 힘들었다. 그렇지만 아쉬운 마음에 애써 한 권 더 소개한다고 하면, 〈BB: 바젤에서 바우하우스까지〉(전가경 외, PaTI, 2014)라는 책을 살펴볼 만 할 것 같다. 물론 이 책이 전적으로

바우하우스를 다루고 있는 것은 아니다. 사실 이 책은 파주타이포그라피배곳에서 2013년 진행했던 여행 수업의 결과물이다. 그렇지만 우리는 이 책을 통해 어떤 역사적 바우하우스보다도 흥미로운 바우하우스를 만날 수 있다.

이 책의 필자들은 바이마르와 데사우, 베를린을 여행하면서 경험했던 다양한 이야기들을 기록하고 있다. 일례로, 여행 당시 데사우 바우하우스에서는 '캘커타 바우하우스'라는 전시가 열리고 있었는데, 1922년 바우하우스의 예술가들은 인도의 갤커타에 가서 그곳의 예술가들과의 교류를 시도하였다고 한다. 인도와 바우하우스의 만남은 바이마르 바우하우스의 역사에 그려지지 않았던 새로운 기록이며, 바우하우스를 다시 만나는 흥미진진한 이야기가 아닐 수 없다. 또한 바우하우스의 거대서사에서 배제되었던 직조공방과 군타 슈톨츨에 대한 이야기, 데사우 바우하우스 학교 건물을 직접 거닐며 경험한 이야기 등은 생생하게 살아있는 바우하우스를 전해주고 있다. 이 책에는 분명 바우하우스에 대한 기념비적인 내용은 없다. 소소하며 길지 않은 이야기들이지만 울림이 있는 바우하우스를 만날 수 있다.

바우하우스의 확장된 텍스트를 위하여

우리 안에 있는 바우하우스 책들은 대략 이 정도로 소개할 수 있을 것 같다. 물론 필자가 미처 찾아내지 못하고 빠뜨린 것이 있을지도 모르겠다. 그렇더라도 국립중앙도서관을 비롯해 이곳저곳의 도서관을 검색한 목록이니 대중들이 접할 수 있는 범위가 이만큼이긴 할 것이다. 그러나 아마도 올해를 기점으로 몇 권의 책이 더 생산되지 않을까 생각된다. 필자가 알고 있는 것만 해도 국내 필진들의 글을 모은 〈바우하우스〉 (고영란 외, 안그라픽스)를 비롯해 필자가 준비하고 있는 '바우하우스의 여성들'(4월 출간 예정)에 관한 책도 있으니 벌써 두 권이 2019년 발간

예정으로 있다.

그러나 서구의 경우는 확실히 한국의 상황보다는 더 활발하게 움직이는 것 같다. 아마존에서 검색해보면 2018년부터 시작해 출판되었거나 출판 예정인 책들을 만나볼 수 있는데, 눈길을 끄는 책들의 제목과 저자만 몇 가지 소개하자면 다음과 같다.

〈Bauhaus Journal 1926–1931: Facsimile Edition〉(Astrid Bähr and Lars Müller)

〈Haunted Bauhaus: Occult Spiritualities, Gender Fluidities, Queer Identities, and Radical Politics〉(Elizabeth Otto)

〈Bauhaus Goes West: Modern Art and Design in Britain and America〉(Alan Powers)

〈Bauhaus Bodies: Gender, Sexuality, and Body Culture in Modernism's Legendary Art School〉(Elizabeth Otto, Patrick Rössler)

〈Bauhaus Gals〉(Patrick Rössler)

〈Bauhaus Women: A Global Perspective〉(Elizabeth Otto and Patrick Rössler)

〈Our Bauhaus: Memories of Bauhaus People〉(Magdalena Droste and Boris Friedewald)

이 책들은 모두 2019년 발간 예정인 것들이다. 따라서 내용을 확인할 수는 없지만, 제목을 통해 살펴보자면 여성과 젠더에 관한 주제들이 눈에 띄며, 바우하우스에서 발행한 저널의 복사본을 출판한 아카이빙 책자도 흥미롭게 보인다. 꼭 100주년이 아니더라도 서구에서는 지속적으로 바우하우스에 대한 출판물들이 다양하게 생산되어 왔다.

한국이야 물론 상황이 다르다. 우리가 바우하우스와 직접적인 관련이

있는 것도 아니고 하다못해 일본처럼 바우하우스에 유학한 사람이 있는 것도 아니니 말이다. 일본의 경우 야마와키 이와오山脇巌와 그의 아내 미치코山脇道子가 함께 데사우 바우하우스 시절 유학을 하였는데, 이와오의 포토몽타주('바우하우스의 최후')는 우리에게도 잘 알려진 작품이다. 그의 아내 미치코는 여성 대부분이 그랬듯이 바우하우스에서 직조를 공부했다. 귀국 후 그녀는 대학 강의와 텍스타일 디자인 분야에서 활동하면서 바우하우스의 이념과 교육을 소개하고 보급하였다고 평가받는다. 이러한 소개야 특별할 것이 없는 내용이다.

하지만 필자가 그녀에게 놀란 것은 바로 〈바우하우스와 다도バウハウスと茶の湯〉(1995)라는 책을 출판한 사실이다. 바우하우스와 다도라니. 이런 조합이 가능한가. 그녀는 한 인터뷰를 통해 바우하우스와 다도에 관한 이야기를 언급한 바 있는데, "바우하우스는 우연히 60년 전 실제로 배웠던, 다니기만 했죠. 다도는 삶의 일부였기 때문에, 바우하우스에 들어갔을 때 직감처럼 바로 생각이 들었어요. 다도와 바우하우스, 공통된 것은 근본적인 아름다움에 대한 생각, 간소의 미라고 할까요, 기능적인 실용성이 있는 매우 단순한 아름다움..."[9] 이처럼 바우하우스를 일본의 문화와 연결해서 생각한다는 것은 놀랍기도 하고 또 부럽기도 하다. 꼭 바우하우스가 아니더라도 일본은 서구의 문화를 자신들의 시선으로 재해석해 내는 능력이 있는 것 같다. 알다시피 그들은 이미 '근대의 초극'이라는 논의를 통해 서구 근대를 비판하는 자성의 시간까지 갖지 않았던가.

어찌되었든 앞으로 우리에게도 많은 것에 대해 '초극'의 시간이 필요할 것이다. 바우하우스에 대한 출판물만 보더라도 이제는 일반적인

9 山脇道子, 'バウハウスと茶の湯ーその"共通のものさし"のもとに生きて',
 〈テザイン掌研究特渠号〉, Vol. 1 No. 1, 1993, p. 41.

소개보다는 알려지지 않은 어떤 이면이나 현재적 관점에서 해석해보려는
시도가 필요하며, 특히 우리 안에 바우하우스가 있는지, 있다면 어떤
바우하우스가 있는지 그것을 고민하는 노력들이 필요할 것이다. 의식의
확장이 있고서야 텍스트의 확장이 가능함은 말할 나위가 없다. ■

바우하우스 출판물

　이제까지 한국에서 출판된 바우하우스 관련 책자는 '바우하우스 총서' 14권을 포함하여 모두 26종이다. 수적으로 적지 않다고 할지 모르지만, 바우하우스의 명성에 비하면 결코 그리 많은 편은 아니다. 그중에서도 일찌감치 절판되어 잊혀진 '바우하우스 총서'를 제외하면 12종이고, 실제로 현재 독자들이 손에 넣을 수 있는 책자는 10종 이하이다. 그리고 바우하우스 출판물들은 단 하나를 제외하고는 모두 번역서이다. 그리고 그 단 하나의 저서는 아주 최근에 나왔다. 이는 그만큼 한국에서 바우하우스에 대한 관심이 그리 크지 않고 연구도 거의 이루어지지 않았음을 반증한다. 그동안 한국에서 출판된 바우하우스 관련 도서의 총목록(총서 제외)을 소개한다.

① 길리언 네일러, 이용익 편역, 〈바우하우스〉, 신도출판사, 1980년
- 처음에 김교만 번역으로 월간 〈미술과 생활〉의 별책부록(1977년)으로 나왔다가 나중에 다시 출판된 한국 최초의 바우하우스 서적

② 한스 M. 빙글러, 김윤수 역, 〈바우하우스〉, 미진사, 1978년
- 미술평론가 고故 김윤수 선생이 해직교수 시절 번역한 바우하우스 아카이빙의 결정판

③ 권명광 편역, 〈바우하우스〉, 미진사, 1984년
- 일본 서적과 빙글러의 책에서 발췌 번역한 것으로서
바우하우스에 대해 가장 쉽게 접근할 수 있는 책

④ 리오넬 리하르트, 주미숙 역, 〈바우하우스〉, 열화당,
1990년
- 독일의 비교문학자인 저자의 프랑스어 텍스트를
번역한 책으로서 주로 바우하우스의 개교 전사前史를
다루고 있다.

⑤ 하워드 디어스틴, 송 률 역, 〈바우하우스〉, 기문당,
1992년
- 바우하우스에서 공부한 저자가 자신의 직접 체험에
근거하여 그려낸 바우하우스 관찰기

⑥ 윤재희 외 편역, 〈바우하우스와 건축〉, 세진사,
1994년
- 케네스 프램튼의 〈현대건축〉을 저본으로 하여
바우하우스의 건축과 건축가들을 다루었다. 건축을
중심으로 바우하우스를 소개한 유일한 책

⑦ 엘렌 럽튼 외, 박영원 역, 〈바우하우스와 디자인 이론〉, 도서출판 국제, 1996년
- 바우하우스의 시각적 기호들을 젠더 이론, 정신분석학, 프랙탈 기하학 등 다양한 방법론으로 읽어내려는 접근이 새롭다.

⑧ 프랭크 휘트포드, 이대일 역, 〈바우하우스〉, 시공사, 2000년
- 바우하우스의 설립과정에서부터 초창기의 여러 문제들, 학교 시설, 교과과정, 교사들의 문제 등 그 명성과는 다른 바우하우스의 이면을 보여준다.

⑨ 하요 뒤히팅, 윤희수 역, 〈바우하우스〉, 미술문화, 2007년
- 회화, 조각과 응용미술, 건축이라는 세 파트로 분류해, 바우하우스의 작품과 작가들, 그에 따른 내용을 간략하게 다루고 있다.

⑩ 전가경 외, 〈BB: 바젤에서 바우하우스까지〉, PaTI, 2014년
- 파주타이포그라피배곳(PaTI)의 여행 프로그램인 '길 위의 멋짓'의 결과물. '모던 타이포그라피'를 주제로 한 바우하우스 외 탐방기.

⑪ 프랜시스 앰블러, 장정제 역, 〈바우하우스 100년의 이야기〉, 시공문화사, 2018년
- 바우하우스 백주년에 맞춰 나온 번역서로서 주제별 카탈로그에 가깝다.

⑫ 김종균 외, 〈바우하우스〉, 안그라픽스, 2019년
- 한국 최초의 바우하우스 저서. 18명의 전문가가 참여한 한국 디자인 출판의 기념비적인 성과

바우하우스 전시, 무엇이 있었나

김상규
서울과학기술대 디자인학과 교수

국내의 바우하우스 전시

바우하우스가 국내에 알려진 경로 중에서 전시를 빼놓을 수 없다.
서구의 사상이나 사건이 책이나 강연을 통해서 한국 사회에 알려지는
경우가 많지만, 전시라는 형식으로 전달이 가능한 경우라면 전시가 더
대중적이라고 할 수 있다. 책을 읽는 사람들보다 전시를 보는 사람이 많을
수 있고 무엇보다 전시라는 형식은 사전 지식이 없는 사람이라도 오감으로
접할 수 있다는 유리한 측면이 있기 때문이다. 설령 전시를 직접 관람하지
못한 사람이라도 매체에서 전시 관련 기사, 평론을 읽고 짐작할 수는 있다.
이런 점을 전제로 하여 이 글에서는 국내에서 바우하우스를 주제로 열린
전시들을 살펴보고 오늘날 회자되는 바우하우스에 대한 인식에 어떤
영향을 미쳤는지 추론해보려 한다.

지난 30년간 바우하우스를 주제로 한 크고 작은 전시가 몇 차례
있었다. 바우하우스를 충실히 다룬 큰 규모의 전시로는 '독일 바우하우스',
'바우하우스의 화가들', '유토피아', '바우하우스 무대 실험'을 꼽을 수
있고, 그 외에 '바우하우스 사진전'(워커힐미술관), 'The New Vision:
바우하우스에서 인공지능까지'(M 컨템포러리) 등 특정 장르를 다루거나
바우하우스를 참조한 현대 작가전이 열리기도 했다.

전시명	기간	장소
독일 바우하우스	1989년 5월 3일~6월 1일	국립현대미술관 과천관
바우하우스의 화가들 -모더니즘의 정신	1996년 2월 8일~4월 28일	호암갤러리
유토피아 -이상에서 현실로	2008년 9월 25일~12월 28일	금호미술관
바우하우스의 무대 실험 -인간, 공간, 기계	2014년 11월 12일~2015년 2월 22일	국립현대미술관 서울관

표1. 국내에서 열린 바우하우스 관련 주요 전시

〈표1〉에서 열거한 전시들 외에도 바우하우스를 다룬 전시가 더 있겠으나 중요한 것은 꾸준히 바우하우스 관련 전시가 열렸다는 점이다. 그리고 그 전시들이 신문에서 자주 바우하우스를 언급하게 하는 계기가 되었다. 이 사실은 1988년부터 2008년까지 주요 일간지를 검색한 결과만 보더라도 쉽게 알 수 있다.

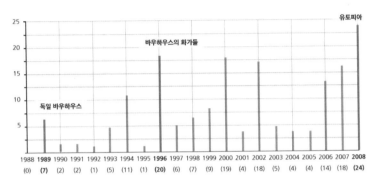

그림1. 국내 주요 일간지의 바우하우스 관련 기사 통계(1988~2008)

네이버와 빅카인즈(www.bigkinds.or.kr)에서 '바우하우스'를 키워드로 검색한 결과에서 1989년, 1996년, 2008년에 급격히 기사 수가 많아졌다. 이것은 위에서 주요 전시로 꼽은 전시들이 열린 해이고 실제로 상당수가 그 전시를 소개한 기사였다. 또한 바우하우스가 열리기 전인 1988년에는 바우하우스를 언급한 기사가 한 건도 없었던 반면에 1989년 이후로 꾸준히 증가한 것을 확인할 수 있다. 1989년 이후에는 바우하우스와 관련된 신간 도서 소개 기사, 한국예술종합학교가 바우하우스를 지향하여 설립된다는 기사, 심지어 개발회사 등 바우하우스를 이름으로 내세운 기업 관련 기사까지 포함되어 있다.

해외의 바우하우스 전시

신문 기사와 아울러 단행본에도 바우하우스 전시가 어떤 영향을 주었는지 살펴볼 필요가 있다. 아쉽게도 국내에서는 마땅한 검색도구가 없어서 확인하지는 못했지만 영어권의 사례는 찾아볼 수 있다. 구글의 엔그램 뷰어 Ngram Viewer를 활용해서 검색하면 2008년까지 구글 디지털 라이브러리의 단행본에서 특정 단어의 빈도를 보여준다. 'Bauhaus'를 키워드로 검색한 그래프를 보면 1930년대 후반과 1960년대 후반에 급속히 단어의 사용 빈도가 증가한다.

그림2. 구글 디지털 라이브러리의 'Bauhaus' 단어 빈도수 그래프(1910~2008)

아무래도 1930년대 후반의 빈도 증가 현상은 바우하우스 폐교 이후에 바우하우스 출신들이 미국에서 활동한 것, 특히 뉴바우하우스(1937~1938)가 설립된 것을 주된 요인으로 꼽을 수 있을 것이다. 이런 식으로 본다면, 1960년대 후반의 증가는 울름(1953~1968)이 존재했다는 점이 주효했다고 말할 수 있다.

이 외에도 여러 요인이 있을 수 있다. 예컨대 학교들의 설립을 요인이라고 보면 폐교 이후에도 일종의 긴꼬리 the long tail 현상이 나타나고

결국은 바우하우스가 명성을 얻으면서 역사화되는 과정이라고 할 수 있다. 여기에는 전시가 미친 영향을 배제할 수 없을 것이다. 1938년에 뉴욕현대미술관MoMA에서 'Bauhaus 1919~1928'전이 대대적으로 열렸다. 그리고 1968년에는, 바우하우스 책을 집필하고 바우하우스 아카이브를 설립한 한스 빙글러Hans Maria Wingler가 바우하우스 50주년을 기념하여 기획한 'Bauhaus'전이 슈투트가르트를 필두로 세계 주요 도시들을 1971년까지 순회했다. 이 사실을 〈그림2〉에 얹으면 〈그림3〉으로 표현할 수 있고 전시가 단행본 출판에 영향을 주었으리라 짐작케 한다. 이 추론을 국내에 그대로 적용하지는 못하겠지만 참고할 수는 있을 것이다.

그림3. 구글 디지털 라이브러리의 'Bauhaus' 단어 빈도수와 전시 정보를 결합한 그래프(1910~2008)

국내 바우하우스 전시의 배경과 맥락

그러면 〈그림 1〉에서 일간지에 많이 소개된 대표적인 3개의 전시는 어떤 맥락에서 열린 것인지, 또 어떤 의미를 갖는지 살펴보자. 먼저, '독일 바우하우스'전은 바우하우스의 실물을 보여준 첫 번째 전시라는 점에서 의미가 있다. 게다가 국립현대미술관에서 열렸다는 점에서 상징적인 의미도 있다. 당시 이경성 관장이 전시 브로슈어에 남긴 인사말에는 다음과

같은 내용이 있다. "예술과 산업미술의 융합을 목표로 하여 새로운 사회를 건설할 인재양성이라는 교육이념으로 1919년 설립된 종합조형학교로서의 바우하우스는 그 후 구성주의적인 조형예술 양식과 조형예술 운동을 수반하면서 세계적인 관심의 초점이 되어 왔습니다."라고 소개하고 있다. '세계적인 관심'을 받았고 그것이 전시의 계기가 될 수 있었다고 짐작되지만 국립현대미술관이 바우하우스 전시를 직접 기획하거나 유치할 이유는 없었을 것이다.

그러면 어떤 계기로 이 전시가 열렸을까. 1990년 국립현대미술관에서 발간한 〈현대미술관 연구〉에 수록된 최은주의 '미술관 기획 전시의 분석과 평가'라는 글에서 단서를 찾을 수 있다. 1986년에 과천관을 개관한 국립현대미술관은 국제교류 전시에 힘을 쏟았다. 최은주는 1986년부터 1989년까지 전시 성과 중에서 "국제전 및 인적교류를 통한 한국 미술의 세계적 유대강화"라는 목표를 어느 정도 달성한 것으로 보았다. 구체적으로는 미주지역(캐나다포함) 5회, 유럽지역(프랑스, 독일, 이태리) 12회, 아시아지역 (일본, 대만) 8회 전시가 열렸다.

그 당시에 독일은 독일문화원을 통해서 다양한 장르의 전시를 선보였고 그 중에 바우하우스 전이 있었다. 국립현대미술관에는 '독일 바우하우스'전이 열린 시기를 전후로 다른 해외 전시도 여럿 열렸다. 거의 동일한 시기에 '독일 회화전'(1989.5.5~6.15)이 열렸고 캐나다 밴쿠버 미술관과 공동주최한 '에밀리카 숲의 정령'전(1989.6.2~7.2), '프랑스 판화 신세대'전(1989.7.4~7.23)도 열렸다. 그러니까 바우하우스 전시가 열린 이유를 장르의 확장보다는 해외 전시를 적극적으로 개최한 맥락에서 찾는 것이 옳을 것이다.

한편 '바우하우스의 화가들-모더니즘의 정신'은 사립미술관에서 열린 회화전이었다. 국립미술관이 과천에 있는 반면, 호암갤러리는 서울

중심지에 위치한 데다 굵직한 전시를 꾸준히 열면서 활발한 움직임을
보였었다. 해외 미술관의 컬렉션을 대여하는 전시들이 수년간 이어졌고
'바우하우스의 화가들'전도 미국의 노턴사이먼미술관이 소장한 갈카
샤이어 컬렉션을 대여한 것이었다. 갈카 샤이어 Galka Scheyer는 원래
화가였으나 알렉세이 야블렌스키 Alexei Jawlensky의 동반자로 블루 포 Blue Four
작가들의 작품을 수집한 사람이다. 그러니까 '바우하우스의 화가들'전은
국내에서 '청색 4인조'라는 이름으로 소개된 칸딘스키, 클레, 파이닝거,
야블렌스키의 그림을 전시한 것이었다. 이들이 바우하우스와 인연이 깊은
것은 사실이지만 '바우하우스'를 제목에 넣은 것은 그만큼 바우하우스의
인지도가 높다고 판단했기 때문일 것이다.

　앞의 두 전시가 컬렉션을 대여한 것인 반면, '유토피아-이상에서
현실로'는 금호미술관이 자체적으로 기획한 전시다. 바우하우스를
국내에서 본격적으로 조명한 첫 번째 전시라고 할 수 있다. 전시가 열린
2008년만 하더라도 바우하우스는 이미 많이 알려졌고 개인 소장가들이
이런저런 행사에서 바우하우스 관련 소장품을 선보이는 경우도 적지
않았다. 하지만 이 전시는 바우하우스에 대한 분명한 시각을 갖고 그에
맞는 전시 콘텐츠를 구성했다는 점에서 의미가 있다.

　디자인사 연구자인 이병종 교수(연세대), 작가인 강석호와 이종명이
기획에 참여하여 함께 몇 년간 호흡을 맞췄고 전시품도 꾸준히 확보한
결과였다. 미술관에서도 프랑크푸르트 부엌과 데사우의 마이스터 하우스를
재현하기 위해 현지를 여러 차례 방문하고 전문가들과 협의하는 등 많은
공을 들인 것으로 알고 있다. 그리고 전시와 함께 연구자들이 전시 주제를
설명할 텍스트를 생산하고 도록을 만든 것도 이전의 전시들과는 차이를
보인다.

　금호미술관이 바우하우스 전시를 준비한 배경에는 2008년을 전후로
디자인 전시가 활발했던 점을 떠올릴 수 있다. 서울시가 '디자인 서울'을

표방했던 시기였고 2008년에는 '서울디자인올림픽'(2008.10.10~10.31)이 잠실 주경기장에서 열렸다. 또 소마미술관에서 '프랑스 디자인의 오늘'(2008.6.17~8.31)이라는 기획전도 있었다. 조금 더 거슬러 올라가면 비트라 뮤지엄의 첫 번째 한국 순회전인 '위대한 의자, 20세기의 디자인'(2006.3.11~4.30)이 서울시립미술관에서 열리기도 했다.

'유토피아'전은 디자인 전시에 대한 관심이 고조되는 가운데 바우하우스를 돌아볼 중요한 계기가 되었고 이후에 금호미술관이 디자인 전시를 지속한 출발점이 되었다. 또 대림미술관이 '장 프루베', '디터 람스' 등 디자인 전시에 비중을 두는 데 힘을 실어준 선례가 되기도 했다.

'바우하우스의 무대 실험 – 인간, 공간, 기계'전은 국립현대미술관이 독일 바우하우스 데사우 재단과 공동으로 기획한 것으로서, 바우하우스의 무대공방을 중심으로 변화하는 시대의 새로운 인간상에 대한 실험을 보여주었다. 이 전시에는 김영나, 백남준, 안상수 등 국내 작가의 작품과 함께 파주타이포그라피학교가 직접 참여하여 관심을 끌었다.

전시와 정보

바우하우스 관련 전시의 목록 뿐 아니라 주요 전시에 대한 설명은 개인적인 기억을 담고 있다. 앞에서 설명한 3개의 전시는 내가 직접 관람했고 리뷰를 쓰거나 기획에 관여하기도 했기 때문이다. 그래서 자료에서 찾을 수 없는 내용들이 내 기억에 고스란히 남아 있다. 이것은 바로 '전시'라는 경로가 주는 특징이다. 편향될 수도 있지만 경험을 통해서 매우 강력한 이미지가 개인들의 기억에 남게 되는 것이다. 바우하우스도 마찬가지다. 전시를 통해서 바우하우스를 알게 될 뿐 아니라 바우하우스에 대한 어떤 이미지를 갖게 된다.

전시의 맥락에서 보면, 바우하우스는 예술가도 아니고 사조도 아니면서 동시에 그 모든 것을 담은 역사적 주제일 수 있다. 한국에

존재하지도 않았고 직접 현장을 목격한 사람도 없는 마당에
바우하우스라는 복잡한 존재를 개인들이 다 파악하기란 불가능하다. 그저
파편적인 정보를 가질 수밖에 없는데, 문제는 그 정보라는 것이 전시와
도록에서 본 이미지일 경우가 많다는 것이다. 텍스트를 통해서만 접할 때는
많은 것을 상상할 수 있으나 실물을 보게 되면 정형화된 이미지, 양식화된
이미지로 오래 기억될 가능성이 많다. 구전되는 이야기가 아이들에게
제각기 다른 도깨비를 상상하게 만들지만 정교한 일러스트레이션으로
도깨비가 재현된 동화책을 본 아이들 머릿속에는 도깨비 도상이 동일하게
그려지는 것과 같다. 따라서 바우하우스가 한국 사회에 알려지는 경로
중에서 어떤 전시가 존재했는지를 살펴보는 것은 꽤나 중요하다.(이는
어쩌면 큐레이터라는 내 개인적인 이력에서 비롯된 지나친 의미부여일
수도 있다)

　　또 한 가지 흥미로운 점은 바우하우스가 대중적으로 알려지고 디자인
전시의 의미 있는 주제가 되었지만 바우하우스 전시가 평론의 대상이 되지
못했다는 사실이다. 구체적으로 말하면 미술 잡지에서 제대로 된 리뷰가
나오지 않았던 것이다. 〈월간미술〉 2008년 11월호에 '현대 디자인의
유토피아 바우하우스'라는 특별 기사 정도가 처음이다. 디자인 매체라고
해도 월간 〈디자인〉에 당시 편집장이었던 최 범이 쓴 '바우하우스전을
보고서'(1989), 필자가 기고한 '왜, 다시 바우하우스인가'(1996)라는
제목의 짧은 전시평이 실린 것이 전부였다. 2014년에 국립현대미술관
서울관에서 '바우하우스 무대 실험-인간, 공간, 기계'전이 열렸을 때에야
비로소 디자인과 미술 잡지에서 본격적으로 기사화되기 시작했다.

　　요약하자면, 2014년 이전까지 바우하우스 관련 전시는 디자인
전시로 인식되었고 미술 분야에서는 관심 밖이었다. 바우하우스의 장르
통합적인 성격을 봤을 때 의아한 일이지만 한편으로 보면 2008년 이전의
전시들은 해외 기관의 컬렉션을 그대로 대여한 것이라서 비평의 대상이

되지 못한 것이라고 이해할 수도 있다. 그렇다면 이제는 바우하우스 자체를 비평하는 전시도 상상해 볼 법하다. 물론 그 전시도 비평의 대상이 되고 흥미로운 논의가 오가면 좋겠다. 그래야 그동안 어떤 경로로든 정형화된 이미지를 털어버리고 바우하우스라는 화두를 풍부한 이야기로 풀어낼 수 있을 것 같다. ▣

바우하우스 전시

알고 보면 한국에서도 크고 작은 바우하우스 전시가 적지 않게 열렸다. 그중에서도 비교적 규모가 있었던 4개의 전시를 통해서 바우하우스가 어떻게 소개되었는지를 살펴본다.

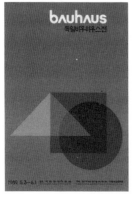

포스터

① 독일 바우하우스

1989년 5월 3일~6월 1일
국립현대미술관 과천관

바우하우스 개교 50주년 기념으로 독일 해외교류처가 기획한 세계 순회 전시로서, 한국에는 무려 20년 만에 들어왔다.

포스터

② 바우하우스의 화가들-모더니즘의 정신

1996년 2월 8일~4월 28일
호암갤러리

미국의 노턴사이먼미술관이 소장한 갈카 샤이어 컬렉션을 대여한 전시로 칸딘스키, 클레, 파이닝거, 야블렌스키의 회화 중심이라 바우하우스와의 직접적인 관련성은 없었다.

도록 표지

③ 유토피아 - 이상에서 현실로

2008년 9월 25일~12월 28일
금호미술관

국내 최초의 바우하우스 관련 독자 기획 전시.
당시 국내에서도 디자인 전시에 대한 관심이
고조되는 가운데 바우하우스를 돌아볼 중요한
계기가 되었고 이후에도 금호미술관이 디자인
전시를 지속하는 발판이 되었다.

도록 표지

④ 바우하우스 무대 실험 - 인간, 공간, 기계

2014년 11월 12일~2015년 2월 22일
국립현대미술관 서울관

국립현대미술관이 독일 바우하우스 데사우 재단과
공동으로 기획한 전시로서 바우하우스의
무대공방을 중심으로, 변화하는 시대의 새로운
인간상에 대한 실험을 보여주었다.
이 전시에는 안상수를 비롯한 국내 작가와
파주타이포그라피배곳이 직접 참여하기도 했다.

'바우하우스'를 아시나요?

김 신
디자인 칼럼니스트

바우하우스와의 어떤(?) 만남

지금으로부터 한 10여 년 전에 국내 굴지의 가구회사 회장과 어떤 일로 미팅을 한 적이 있다. 당시 나는 월간 〈디자인〉의 편집장이었다. 그 회사가 우리 잡지와 함께 어떤 일을 추진하게 되어 그 일을 직접 기획한 회장을 만나러 간 것이다. 인사를 나눈 뒤 자리에 앉자마자 그는 나에게 낮고 굵은 목소리로 의미심장하게 질문 하나를 던졌다. "바우하우스가 뭔지 아나?" 그래도 내가 명색이 디자인 잡지 편집장인데, 전문가에게 던지는 질문치고는 너무나 뜻밖이었다. 당황스러워서 나는 대답할 염두도 못 낸 채 "네?" 하고 되물었다. 그러자 그는 준비해두었다는 듯 바우하우스의 역사적 의미와 그것이 오늘날 한국 산업과 디자인계에 주는 시사점에 대해 장광설을 풀어냈다. 그가 말한 바우하우스의 의미는 내가 알고 있는 것과 크게 다른 것이 없었지만, 바우하우스를 한국적 상황에 접목시켜야 한다는 주장은 그가 가진 어떤 소명처럼 보였다. 그는 정말로 바우하우스를 사랑하는 기업인처럼 느껴졌다. 가구 회사를 경영한다는 점을 감안하더라도 바우하우스에 대한 그의 각별한 애정과 지식은 기업의 경영인 치고는 특별한 것이었다.

"바우하우스가 뭔지 아나?"라고 물었을 때 간단한 답이라도 할 수 있는 사람이 한국에 얼마나 될까? 나는 이런 물음에 대한 답을 얻을 기회가 생겼다. 이번 학기에 '현대 디자인의 이해'라는 교양 강의를 맡았기 때문이다. 강의 첫 시간에 "바우하우스는 무엇인가?"라는 설문 조사를 했다. 바우하우스를 모르더라도 연상되는 것이 있으면 써보라는 주문도 했다. 나는 이 질문을 통해 대학생들이 바우하우스에 대해 어느 정도의 인식을 갖고 있는지 알고 싶었다. 설문에 응한 115명의 학생 중 디자인을 전공하고 있는 학생은 16명밖에 안 된다. 총 학생 중에서 75.5%인 88명이 바우하우스를 처음 들어보거나 들어봤어도 아는 것이 없다고 답했다. 바우하우스가 독일의 디자인 학교라고 써낸 학생은 11명밖에 안 됐다.

9.5%에 해당한다. 그러니까 100명의 학생 중 바우하우스를 어느 정도 인지하는 학생이 불과 10명도 채 안 되는 것이다. 아직 20대 초반의 대학생들을 대상으로 한 조사지만, 성인을 대상으로 조사해도 이보다 더 높은 숫자가 나오기를 기대하긴 힘들 것 같다. 성인이 되었다고 해서 바우하우스를 들을 기회가 더 많이 생기는 건 아니기 때문이다. 굳이 관심을 갖고 찾아보지 않는 한 한국의 대중 매체에서 바우하우스가 노출되기란 극히 드물기 때문이다.

디자이너도 모르는 바우하우스

나는 〈네이버〉의 신문 데이터 베이스 서비스인 '뉴스 라이브러리'에서 '바우하우스'를 키워드로 검색해보았다. 뉴스 라이브러리에서는 〈경향신문〉, 〈동아일보〉, 〈매일경제〉, 〈한겨레〉 이상 4개 신문을 1920년부터 1999년까지 모든 기사를 검색해볼 수 있다. 물론 이 신문들이 모두 1920년부터 발행된 건 아니다. 아무튼 그 결과 걸러진 기사는 불과 113건밖에 되지 않았다. 반면에 '입체파(큐비즘, 입체주의 포함)'로 검색해보았더니 444건이 검색되었다. 이 두 모더니즘 운동을 이끈 주요 인물로 검색을 해보면 차이는 더욱 벌어진다. '그로피우스'로 검색을 했을 때 42건의 기사가 걸러진 반면, '피카소'로 검색을 해보면 무려 2,666건의 기사가 나온다. 이번에는 모호이너지(모호이너지라는 표기가 21세기 이후에 정정되었으므로 모홀리나기로 검색)와 브라크를 검색해보았다. 모홀리나기가 8건, 브라크가 195건이다. 이것은 어쩌면 미술과 디자인이 갖는 대중성의 위상을 보여주는 지표이기도 하다.

이처럼 대중에게 노출되는 빈도가 현저히 낮기 때문에 '바우하우스'에 대한 한국 대중의 인식은 거의 무에 가깝다는 결론에 이를 수 있다. 흥미로운 건 설문에 응한 디자인 전공 학생들의 답변이다. 산업디자인 전공 학생 8명 중 5명이 각각 "들어본 적은 많은데 의미가

기억나지 않는다", "무슨 가르치는 거? 학교? 아닌가요?", "생각나는 것이 없다", "전공 시간에 배우긴 했으나 스치듯 지나가서 잘 기억이 안 남", "처음 들어본다. 어디서 '바우처'라는 말을 들어본 것 같기도(전혀 관련 없나⋯)"라고 답했다. 나머지 3명 중 2명이 "모더니즘", "독일의 디자인 학교"라고 답했고, 1명이 비교적 길게 바우하우스를 설명하고 좋아한다고 답했다.

시각디자인 전공 학생 8명 중 3명이 "잘 모름. 소가 우는 집 느낌", "애견샵", "친환경적이고 깨끗한 느낌. 자선단체 같기도 함"이라고 답했다. 이것은 바우하우스를 전혀 모르고 그 발음이 주는 느낌만을 답한 것이라고 볼 수 있다. 또 다른 3명이 "미술 교과서에서 본 적은 있다. 편리한, 삶을 윤택하게 해주는 법", "미술중점학교", "현대 디자인의 시작, 시초, 기본"이라고 답했다. 이는 아주 어렴풋하게 바우하우스를 기억한 것으로 판단된다. 마지막 2명은 "독일 예술 학교로 각종 미술 분야에 많은 영향을 끼쳤다는 것만 안다", "독일의 디자인 스쿨이다. 바우하우스의 디자이너로는 얀 치홀트, 슈테판 자그마이스터 등이 있다"라고 답했다. 비교적 가장 근접하게 답변을 한 학생들이었다. 마지막 학생은 디자이너 이름을 언급하지 않았으면 좋았을 것이다.

그밖에 바우하우스를 어느 정도 들어본 기억이 있는 학생들의 답변을 종합해 보면 그들은 '바우하우스'라는 이름으로부터 예술, 학교, 독일, 현대, 모더니즘, 건축, 디자인, 양식 등의 단어를 연상했다. 하지만 그런 의미를 떠올린 학생은 24.5%에 불과했다. 월간 〈디자인〉 2019년 3월호에서는 바우하우스 특집을 마련하면서 현역 디자이너들에게 바우하우스가 어떤 존재인지 묻는 기사가 실렸다. 이 기사에서 산업 디자이너 이석우는 "대학 시절 나는 바우하우스가 가구 회사 이름인 줄 알았다. 당시 심플 또는 모던 스타일의 가구 회사에서 저마다 바우하우스를 외쳐 댔기 때문이다."라고 답했다. 이석우는 한국의 대표적인 산업

디자이너다. 하지만 그런 이석우조차 학생 때는 바우하우스의 개념을
제대로 이해하지 못했다는 걸 알 수 있었다. 어디 이석우뿐이겠는가.
디자인을 전공하는 학생들 중 바우하우스를 제대로 이해하고 졸업하는
학생들이 많지 않다는 것을 짐작할 만하다.

노블하우스 옆 바우하우스

나는 또 틈틈이 내 주변 지인들에게 바우하우스가 주는 연상에 대해
질문을 했다. 이들은 대개 전 디자인 전문지 에디터, 패션 에디터, 마케터,
큐레이터 등이다. 통계로서의 가치가 별로 없다고 판단해 답변으로 나온
단어들만 열거해보면 다음과 같다. "독일, 예술과 산업, 예술의 종합, 예술
이념, 건축, 디자인, 전쟁, 모던, 세련, 미니멀, 질서, 정리, 합리성, 기능주의,
감각적, 규칙, 리듬, 직선, 각 잡힘, 군더더기 없음, 실용" 등의 단어를
떠올렸다. 디자인과 연관된 일을 해봤던 사람이 많아서인지 조금 더
구체적인 답변이 나왔지만, 이는 내 직업적 특성 때문에 주변에
바우하우스를 어느 정도 인식하는 사람이 많다는 것을 뜻하지 한국의 일반
대중과는 거리가 멀다고 확신한다.

이상의 조사와 결과에서 나는 한국 대중의 인식 속에 바우하우스는
그 존재감이 아주 미약하거나 거의 없는 것으로 간주해도 큰 무리가 없을
것이라 결론지었다. 그럼에도 우리 주변에는 많지는 않지만 드물게
'바우하우스'라는 이름을 가진 다양한 건물과 상호를 발견하게 된다.
논현동 거리를 걷다가 나는 우연히 바우하우스 인테리어 소품점을 만났고,
합정동에서는 바우하우스 애견 카페를 발견했다. 그래서 네이버 지도
사이트에서 바우하우스를 검색해서 '바우하우스'라는 이름을 가진 상호와
건물을 찾아보았다. 예상외로 꽤 많은 바우하우스들이 전국에 산재해
있다는 걸 발견했다.

정리를 해보니 모두 106개의 바우하우스 건물과 상호가 있었다. 물론

이것은 포털 사이트를 검색한 것이므로 실제와는 좀 차이가 있을 것이다. 분류를 해보면 부동산 건설업, 인테리어 디자인 서비스와 공방, 미술학원, 사진 스튜디오, 식당/술집/카페, 펜션, 고시원, 상가건물, 연립주택/빌라, 쇼핑 유통 등으로 나눌 수 있다. 이중 가장 많은 것은 예상 밖으로 연립주택/빌라다. 연립주택/빌라는 모두 38개로 35.8%나 된다. 숫자가 많은 만큼 '바우하우스'라는 이름이 붙은 연립주택 또는 빌라는 서울, 인천, 군포, 용인, 평택, 원주, 청주, 대전, 대구, 구미, 울산, 거제, 부산 등 전국에 골고루 퍼져 있다. 그 다음 많은 것은 인테리어 디자인 서비스 업체로 15개다. 그 다음으로 쇼핑 유통점, 식음료점, 미술학원, 펜션 등이다.

　　이 이름을 지은 사람들을 일일이 만나 왜 바우하우스라고 지었는지 인터뷰하는 것은 불가능할 뿐만 아니라 유의미한 일도 아닌 것 같다. 건물 벽에 붙은 바우하우스 글자의 디자인을 보았을 때, 또 바우하우스라는 이름을 가진 건물의 형태, 또는 판매하는 상품을 봤을 때 이 이름은 실제 독일의 건축 디자인 학교인 바우하우스와 아무런 연관성도 찾아볼 수 없었기 때문이다. 다시 말해 그들은 바우하우스가 무엇인지 전혀 모르고 그저 막연하게 이런 이름을 지었을 가능성이 높다. 나는 그것을 추론해보는 수밖에 없었다.

　　바우하우스라는 이름이 연립주택의 이름으로 선호되는 이유는 당연히 '하우스'라는 단어 때문이다. 고급 빌라 이름으로 피렌체가 주도州都인 이탈리아의 유명한 지역 '토스카나'를 따오듯이 어디서 들어본 이름이며 뭔가 이국적이고 세련된 느낌을 주는 바우하우스를 빌라 이름으로 가져온 것이다. 하지만 이 빌라들의 건축 스타일은 바우하우스와 아무런 관련이 없다. 주택은 아니지만 오피스텔이나 펜션, 고시원, 상가건물의 이름으로 바우하우스를 따오는 경우도 단지 집을 연상시키는 이름의 이점을 고려한 것으로 보인다. 마포구 서교동에 있는 바우하우스 고시원은 바로 옆에 '노블하우스'라는 고시원이 붙어 있다. 이 두 고시원은

한 회사가 운영하는 것이다. 그러니까 바우하우스, 노블하우스 이런 식으로 운을 맞춰 이름을 지은 것이다. 펜션도 비슷한 경우가 있었다. 바우하우스 펜션은 와우하우스 펜션의 커플 펜션이다. 이처럼 바우하우스가 끝에 '하우스'라는 아주 쉽고 편안한 단어를 포함하고 있어서 주로 주거 용도로 쓰이는 건물의 이름으로 어느 정도 인기를 얻었다고 할 수 있겠다.

뭔가 예술적인(?), 그러나 바우하우스적이지 않은

그리고 바우하우스가 예술과 디자인, 건축, 공예를 연상시키기 때문에 이름으로 따오는 경우가 또 하나의 큰 범주라고 할 수 있다. 여기에는 건설업/설계사무소, 인테리어 디자인 서비스/공방, 미술학원, 사진 스튜디오, 쇼핑 유통업이 포함된다. 건설업/설계사무소의 경우 대부분이 지방의 아주 영세한 업체들이 대부분이다. 능력을 가진 건축가라면 '바우하우스'라는 이름을 붙일 리가 없다. 그런 이름은 마치 서양의 유명하고 권위 있는 이름에 기대는 듯한 인상을 주기 때문이다. 성남시 분당구와 중원구, 수지구 등에 7개의 분점을 갖고 있는 바우하우스미술학원은 분당 미술학원계의 재벌이 아닌가 생각될 정도다. 미술학원의 이름으로서 바우하우스는 아주 매력적으로 보일 수 있다. 미술학교 이름을 바우하우스라고 지을 수는 없지만, 학원이라면 그럴 듯하지 않은가.

포털 사이트의 지도 서비스로 검색하면 가장 많이 검색되는 건 동대문구 장안동에 있는 바우하우스라는 대형 쇼핑몰에 입주한 상점들이다. 이 쇼핑몰에 입점한 수많은 상가들 이름에 쇼핑몰의 이름인 바우하우스가 따라 붙기 때문이다. "바우하우스 장안점 푸드코트", "솔청면옥 바우하우스 장안점", "쿠우쿠우 장안바우하우스점" 이런 식이다. 2005년에 한 유통 기업이 장안동에 '바우하우스'라는 이름으로 복합문화공간을 조성했다. 지하 6층, 지상 17층의 이 대형 쇼핑몰에는

상가와 문화시설들이 들어섰고, 인근 주민들의 환영을 받았다. 워낙 큰 건물이어서 입주한 상가가 굉장히 많다. 2013년에 '패션그룹 형지'가 이 쇼핑몰을 인수한 뒤 지난해 이름을 바우하우스에서 '아트몰링'으로 바꿨다. 이름을 바꾼 뒤 매출이 10% 증가했다고 한다. 이름을 바꾼 지 1년이 되지 않아 검색을 하면 바우하우스점이라는 꼬리표가 아직 따라붙는다. 하지만 이제 곧 사라질 것이다. 어쨌든 바우하우스보다 아트몰링으로 바꾸자 더 사업이 잘 되었다는 것이다. 인근 주민들에게 바우하우스라는 이름이 크게 어필할 리가 없지 않은가. 그 이름이 사라져도 아쉬워할 사람이 없었을 것이다.

　　한국 대중들에게 바우하우스가 어떤 의미를 지닐까? 일단 그 이름을 아는 사람이 매우 적다. 또 하나 그 이름을 어디에서 어렴풋이 들었다고 하더라도 그것을 독일의 건축 학교, 모더니즘 디자인, 예술과 산업의 통합 등의 뜻으로 받아들이는 사람 또한 극히 적다고 확신할 수 있다. 그저 막연하게 어떤 이국적이고 멋진 것, 앞서가는 것, 세련된 것으로 겨우겨우 연상하는 정도다. 하지만 바우하우스라는 이름은 웨딩홀이나 모텔, 고급 빌라의 벽에 뜬금없이 붙어 있는 그리스 로마의 고전 기둥보다도 한국의 대중들에게는 존재감이나 매력이 떨어진다. 한국 대중이 막연하게 동경하는 그 무수한 이국적인 스타일이나 이름 중에서 바우하우스는 한국 대중의 머릿속에 특별한 양식적 특성을 각인시키지 못한 것임에 틀림없다. 그것은 바우하우스라는 이름을 가진 상호 간판이나 연립주택과 펜션 등의 건물 벽에 붙어 있는 이름의 그 무수한 문자 디자인을 보면 확신하게 된다. 그것은 모더니즘과는 전혀 관계가 없을 뿐만 아니라 조잡하기 이를 데 없는 수준 낮은 디자인이 대부분이기 때문이다. 정말 바우하우스를 알고 그것을 좋아해서 그 이름을 선택했다면, 그렇게 디자인할 수 없을 것이다.
∏

'SKY 캐슬'과 바우하우스

윤여경
〈경향신문〉 디자이너

'대학'이라는 절대적 존재

"지구는 둥근데, 세상은 왜 피라미드야!" 최근 유행한 드라마 'SKY 캐슬'의 대사다. 김혜나(김보라 분)의 죽음으로 모든 것이 어수선한 상황에서 차민혁(김병철 분)은 '이때가 내신등급을 올릴 좋은 기회'라고 말한다. 혜나의 친구였던 차기준(조병규 분)은 아버지의 말을 듣고 분노해 아버지가 평소 아끼던 피라미드를 내동댕이치며 이 대사를 외친다. 경악한 아버지는 '지금은 어려서 모르겠지만 세월이 지나면 대학에 가는 것이 얼마나 중요한지 깨닫게 된다'며 아들을 꾸짖는다.

'SKY 캐슬'은 자녀 교육을 중심으로 인간의 다중성을 잘 풀어낸 드라마다. 주요 테마는 '입시'다. 극중에서 부모들은 자식이 얼마나 공부를 잘 하느냐에 따라 서로를 평가한다. 극의 주인공 한서진(염정아 분)은 무조건 의대를 고집하고 차민혁은 딸이 하버드에 다닌다는 이유로 의기양양하다. 피라미드는 드라마의 상징적 모티브이자 부모들이 믿는 세상의 모형이다. 조선 사회도 비슷했다. 집안 누군가 과거에 합격하면 온 집안 경사였다. 3대째 과거 급제가 없으면 양반은 향반으로 계급이 내려갔다. 이런 문벌 계급사회는 근대에 들어와 배척되었고 반상班常의 사회적 신분도 사라졌다. 하지만 인간 사회가 어디 쉽게 바뀌겠는가. 혈통에 근거한 '문벌'은 학교에 근거한 '학벌'로 바뀌었고 과거 제도는 입시 제도가 되었다. 돈과 명예를 모두 잡으려면 반드시 좋은 대학에 들어가야 한다.

드라마에는 두 세대가 공존한다. 부모세대는 자녀들이 좋은 대학에 가길 바란다. 반면 아이들은 현재의 삶이 중요하다. 가령 부모에게 성적은 미래를 위한 준비지만 아이들에게 성적은 현재의 성취다. 부모는 자식의 미래를 위해 공부를 독려하고, 자식은 부모에게 성과를 보여주기 위해 공부한다. 이 거대한 간극이 공존할 수 있는 이유는 입시라는 공통의 결승점이 있기 때문이다. 두 세대는 모두 '대학'이라는 절대적 존재를

믿는다. 대학은 학문의 상아탑인 동시에 직업교육의 장이다. 대학을 거치지 않은 사회 진출을 상상하기 어렵다. 고등직업을 갖기 위해선 반드시 대학에 들어가야 한다. 그래서 대학은 사람을 평가하는 보편적 잣대가 되었다. 평가의 기준은 대학에서 '어떤 교육을 받았느냐'가 아니라 '어떤 대학에 들어갔느냐'다. 특히 한국에서 더욱 그렇다. 학부모와 학생, 선생 모두 대학에 가기 위해 치열하게 경쟁한다.

길드와 아카데미

최초의 대학은 11세기 볼로냐에서 시작되었다. 당시 유럽사회는 도시화가 빠르게 진행되고 있었다. 도시화는 새로운 사회적 기회를 만들었다. 왕을 중심으로 관료 귀족이 등장했고 이들은 실용적인 교육 시스템을 요구했다. 공부를 하고 싶은 학생들이 모여 조합을 만들고 선생을 초빙했다. 학생조합을 기반으로 수많은 분야의 선생들이 초빙되면서 형성된 대학이 '볼로냐 종합대학'이다.

도시가 커지자 상인과 장인이 급부상했다. 상인과 장인들을 서로를 돌보고 기술을 교류하기 위한 자치조직이 필요했다. 이를 '길드'라 불렀다. 조직화된 길드는 규약을 만들고 기술을 전수하기 위한 교육 체제를 구축했다. 작업에 직접 참여하며 배우는 도제식 교육이다. 아이들은 자신이 원하는 길드에 도제로 들어가 허드렛일부터 시작한다. 능력을 인정받으면 직인이 되어 독립할 수 있다. 한 단계 더 성장하면 마스터가 되는데, 마스터는 길드의 지도자이다. 누구든 일단 길드에 들어가면 직업이 결정되고 평생직장이 보장되었다.

14세기 고대 그리스와 로마의 서적들이 번역 되면서 르네상스가 시작되었다. 르네상스는 그리스·로마 문명에 대한 향수다. 이때 '아카데미'라는 새로운 형태의 교육 체제가 등장한다. 아카데미는 고대 그리스 철학자 플라톤이 만든 교육기관, '아카데 메이아 Akadē meia'에서 나온

말이다. 플라톤은 '아카데 메이아'를 통해 완전한 인간을 양성하고자 했다. 르네상스 이후 유럽의 고등교육은 이 '아카데 메이아'를 지향했다. 현재도 고등교육기관과 학술단체를 아카데미라 말한다.

르네상스 시기는 전쟁과 전염병으로 사회가 불안정했다. 더불어 새로운 기술이 발명되고 신대륙이 발견되는 등 변화가 극심했던 시기다. 화약을 사용한 대포가 등장하면서 전투방식도 변했다. 특히 공성전의 양상이 달라졌는데, 왕과 영주들은 도시의 방어를 위해 기존 성벽을 더 튼튼하게 쌓아야 했기에 기술자들에 대한 대우가 달라졌다. 일부 길드에서 기술적으로 탁월한 인재들이 등장했다. 르네상스를 대표하는 예술가 레오나르도 다빈치 Leonardo da Vinci(1452~1519)는 공성기계 기술자이자 과학자였다. 그는 다양한 분야에 왕성한 호기심을 갖고 있었다. 라틴어로 된 책도 읽을 수 있었다. 그가 그린 유명한 스케치인 '비트루비우스 인간'은 로마의 유명 건축가 비트루비우스 Marcus Vitruvius(기원전 1세기)의 〈건축 10서〉를 읽고 그린 것이다.

다빈치는 이탈리아만이 아니라 유럽 전역에서 유명했다. 길드 출신이라도 능력이 있으면 존중받는 시대가 되면서 귀족도 길드에 들어갔다. 대표적인 인물이 미켈란젤로 Michelangelo(1475~1564)다. 몰락한 귀족 출신인 그는 조각과 회화에서 탁월한 재능을 발휘했다. 출신과 능력 덕분에 사회적 처우도 대단했다. 르네상스 인재들 덕분에 길드 출신의 건축가와 숙련된 장인들은 사회적 지위가 상승하였다.

이 당시 이탈리아에서는 다양한 분야에서 지적 교류를 위한 '아카데미아'라는 학술모임이 만들어졌다. 르네상스 장인들도 아카데미 모임을 통해 기술을 교류했다. 16세기 아카데미 모임이 확장되면서 조르조 바사리 Giorgio Vasari(1511~74)는 당대 유명한 장인들과 함께 '아카데미아 델 디세뇨 Accademia del Disegno(피렌체, 1563)'를 설립한다. 당시 최고 권력자였던 메디치가문이 이를 후원하였고 유럽 왕조들도 앞 다투어 미술

아카데미를 만들었다. 새로운 엘리트 미술 교육 제도가 등장한 것이다. 미술 아카데미의 등장으로 건축과 조각, 회화는 순수예술fine arts로 승격되었다. 아카데미 출신 장인들은 예술가로 인정받았다. 주요 고객은 귀족과 성직자이었다.

근대 이전 서양에는 귀족이 되는 길, 성직자가 되는 길, 학자가 되는 길, 상인과 장인이 되는 길이 모두 달랐다. 수도원, 대학, 길드, 아카데미 등 다양한 교육기관이 존재했다. 다만 넘지 못할 사회적 계급이 존재 했기에 직업의 귀천이 분명했다. 길드에서 최고의 실력자인 마스터가 된다 해도 귀족과 같은 사회적 권력을 누릴 수는 없었다.

아카데미에서 바우하우스로

19세기까지 미술 공예 교육에 있어 길드와 아카데미는 공존했다. 건축과 조각, 회화에서는 아카데미가 길드를 대체했지만 직물과 가구 등 공예 영역은 여전히 길드의 몫이었다. 산업혁명으로 길드에 위기가 왔다. 가내수공업이 공장제 기계공업으로 대체되면서 수공업 중심의 길드 교육은 한계에 이르렀다. 대형 길드는 작업장 수준으로 축소되었다. 영국은 만국박람회(1851)를 기점으로 국가 차원에서 길드의 공예 교육을 개편할 필요성을 느꼈다. 비슷한 시기 왕립 아카데미는 유럽의 귀족계급과 함께 몰락하고 있었다. 예술가들은 클라이언트를 잃었고 숙련된 장인들은 자본가에 종속되었다. 예술가들은 거리의 부랑자가 되었고 장인들은 빈곤해졌다.

영국의 윌리엄 모리스William Morris(1834~96)는 '미술공예운동'을 조직했다. 그는 최초로 예술가의 사회적 책임을 강조한 노동운동가이자 마르크스주의 사상가다. 모리스는 당시 유행하던 순수미술의 한계를 지적하면서 '미술의 생활화'를 주장했다. 그는 미술은 공예로 돌아가야 한다고 주장했다. 나아가 노동자들이 예술을 알면 '고통스런 노동'을

'즐거운 노동'으로 승화시킬 수 있을 것이라 기대했다. 모리스의 주장은 위기를 절감한 유럽의 예술가, 공예가, 관료들에게 영감을 주었다.

20세기 초 1차 세계대전(1914~19)이 발발했다. 전쟁으로 유럽의 남은 왕조들이 사라졌고 새롭게 등장한 정치 세력은 엘리트 중심의 교육 제도를 정비했다. 독일 바이마르 정부는 새로운 미술공예교육기관인 '바우하우스'를 설립한다. 교장은 그로피우스Walter Adolph Georg Gropius (1883~1969)가 맡았다. 바우하우스 선언문에도 언급되었듯 그로피우스는 모리스의 미술공예운동을 계승한다.

바우하우스의 학교 형식은 아카데미였지만 내용적으론 거의 길드였다. 길드에 처음 들어온 도제는 길드 출신이라면 누구나 아는 것들을 배운다. 기본적인 것들을 알게 되면 회화나 조각, 돌이나 나무 등 매체 기술을 배운다. 각 매체를 배우려면 마스터의 허락을 받아야 했다. 이렇듯 길드 교육은 공통의 기초교육과 특수한 매체교육으로 구분된다. 바우하우스도 마찬가지다. 입학하면 처음 6개월간 기초교육을 받는다. 기초교육 후 매체 과정이 시작되는데 매체를 배우려면 마스터의 허락을 받아야 했다. 각 매체의 마스터에게 약 3년 정도의 교육을 받으면 졸업을 하게 되어 직인 인증을 받는다. 졸업생 중 탁월한 능력을 인정받으면 마이스터(마스터)가 될 수 있었다.

교육 내용도 아카데미와도 달랐다. 고전예술에 있어 가장 중요한 소양은 소묘와 투시도법이다. 그래서 전통 아카데미 교육은 소묘의 기량을 늘리는 과정이었다. 소묘와 투시도법은 19세기 인상파의 등장으로 흔들리기 시작했다. 세잔과 피카소는 하나의 초점이 아니라 다양한 초점으로 그림을 그렸고, 표현주의자들은 고전예술의 기준을 파괴했다. 초기 바우하우스 교사들은 대부분 표현주의자들이었다. 당연히 수업과정에 소묘와 투시도법이 없었다.

1925년 이후 바우하우스가 데사우로 옮겨지면서 일부 교사들이

대체되었다. 바뀐 교사들은 혁명 이념의 영향을 받은 모더니스트였다. 이들은 장식을 부정하고 기계식 대량생산에 적합한 추상적 형태를 고민했다. 나치가 집권하자 재정 지원이 끊긴 바우하우스는 1932년 베를린으로 이전해 사립학교로서 회생을 도모했지만 결국 1년 만에 폐쇄된다.

바우하우스는 문을 닫았지만 내용은 사라지진 않았다. 바우하우스의 일부 교사들은 미국으로 건너갔다. 초대 교장이었던 그로피우스는 미국 하버드대학으로 갔고 3대 교장이었던 미스 반 데어 로에 Ludwig Mies van der Rohe(1886~1969)는 일리노이공과대학 IIT으로 갔다. 기초교육을 담당했던 모호이너지 Laszlo Moholy-Nagy(1895~1946)는 시카고로 갔다. 바우하우스의 교육과정이 미국의 종합대학에 적용되었고 시카고에는 제2의 바우하우스를 표방한 사립학교가 설립되었다.

하지만 미국으로 건너간 바우하우스들은 독일 바우하우스와는 달랐다. 독일 바우하우스에는 혁명 이념이 있었다. 미술과 공예의 고객을 귀족에서 민중으로 바꾸었고 예술가와 공예가의 수직적 관계를 수평적 관계로 되돌렸다. 이를 새로운 미술공예의 이념으로 삼았다. 바우하우스에서 혁명 이념은 표준화와 규격화를 강조한 모더니즘 디자인으로 구현되었다. 하지만 미국에 들어온 모더니즘 디자인은 자본과 타협하며 굴절된다. 미국에선 정치 주체인 민중이 소비 주체인 대중으로 전환되었고 실험적인 디자인은 산업으로 흡수된다. 디자인의 수식어는 '혁명'에서 '산업'으로 바뀌었고 상업 경쟁력의 수단이 되었다. 새롭게 등장한 직업군인 산업 디자이너는 소비 촉진을 위해 상품을 디자인했다.

바우하우스에서 디자인대학으로

정리하면 중세에는 수도원과 대학, 길드 등 다양한 교육기관이 있었다. 르네상스 이후 아카데미 개념이 등장하면서 다양한 분야에서

아카데미를 지향하는 고등교육기관이 생겼다. 산업혁명과 프랑스혁명 이후 길드와 아카데미는 위기를 극복하기 위해 미술과 공예교육을 통합한다. 이렇게 탄생한 대표적인 학교가 바우하우스다. 바우하우스는 기존 아카데미의 교육방식을 부정하고 완전히 새로운 교육과정을 구축한다. 바우하우스의 교육은 미국 대학으로 전해져 디자인대학의 전형이 된다. 이제 디자인을 배우려면 대학에 가야만 한다.

20세기 초 동양에 디자인 교육이 없었던 것은 아니다. 일본에는 바우하우스 출신들도 꽤 있었다. 일제 식민지기 일본에서 유학한 한국 청년들은 디자인을 알았지만 이를 실천할 기회는 거의 없었다. 한국에서 본격적인 디자인 교육은 해방 직후 시작되었다. 미군의 주도로 경성제국대학이 서울대학교로 재편되면서 미술대학에 '응용미술학과'가 생겼다. 한국 디자인대학의 교수들을 미국 디자인대학을 기준으로 삼았다. 1960년대 이후 국가 정책이 수출중심으로 기울면서 정부는 수출용 포장디자인을 진흥했다. 포장 중심으로 디자인 교육이 재편되었고 경제 성장과 더불어 산업디자인도 확대되었다. 산업 디자이너의 수요도 크게 늘어났다. 대학들은 앞 다투어 응용미술학과 정원을 늘렸다. 급기야 '디자인대학'이 신설되었고 시각디자인, 의상디자인, 공업디자인 등 산업 분야별 학과가 만들어졌다.

필자는 1990년대 말 시각디자인학과를 다녔다. 당시 대학들은 학과를 통합한 학부제로 전환하고 있었다. 디자인대학에도 학부제가 적용되었다. 학부에 입학한 학생들이 특정 학과를 선호하게 되면서 적성이 아닌 성적에 의해 학과가 결정되었다. 더 큰 문제는 교육 환경이었다. 학부제가 시행되는 과도기에 입학한 학생들은 큰 혼란에 빠졌다. 학생들은 반드시 배워야할 기초과목은 외면하고 관심 있는 과목만을 골라 수강했다. 이런 문제에 부딪치자 학부제를 시도한 대학들이 다시 학과제로 되돌아오는 경향도 생겼다.

학부제 시도는 이때가 처음이 아니다. 1981년 홍익대는 실험대학이란 명목으로 계열별 모집을 했다. 미술과 디자인 계열로 입학을 하면 2년 동안 공통과목을 배우고 3학년부터 회화, 조각, 디자인, 공예로 전공을 구분했다고 한다. 디자인계열로 들어와 시각, 공업, 의상, 공예 등으로 구분되는 디자인 학부제와 거의 유사했다. 수업 내용도 별반 다르지 않았다. 1~2학년은 미술과 디자인, 공예를 포괄하는 기초교육을 받는 것이 상식일 터인데 학교의 교수들은 그런 기초교육을 알지 못했다. 그래서 각 전공을 약간씩 맛보는 수업이 진행되었다. 사실 현재의 학부제 수업도 별반 다르지 않다. 디자인대학은 학부제를 통해 기초교육 과정을 만들었지만 실상은 무엇을 가르치고 어떻게 운영해야 할지 잘 모르는 상황이다. 학부제를 다녔던 디자이너는 '자신은 1~2학년 동안 거의 배운 것이 없다'고 회고했다.

마르크스는 역사의 반복을 언급하며 한번은 비극으로 한번은 희극으로 온다고 말했다. 디자인 학부제도 마찬가지다. 실험대학이라는 첫 실험은 비극이었지만 학부제의 두 번째 실험은 희극이다. 이 희극은 한국 대학 디자인 교육의 현주소를 그대로 드러낸다. 문제는 희극이 왔다고 비극이 사라지지 않는다는 점이다. 대학 디자인 교육의 비극적 현실은 한국에선 제대로 된 디자인 교육을 받을 기회가 거의 없다는 점이다.

디자인을 제대로 배우려면 길드와 같은 디자인 커뮤니티에 소속되어야 한다. 한국 디자인 사회에서 디자인 커뮤니티는 역시 대학이다. 대학이 디자인 교육을 독점하고 있기에 디자인을 배우려면 입시미술을 거쳐 대학에 들어가야만 한다. 그럼 번거로운 입시미술은 디자인을 배우는데 도움이 될까. 안타깝게도 소묘에 기반 한 입시미술은 이미 바우하우스 시절 배제되었다. 그럼에도 입시제도는 이 과정을 학생들에게 강요한다.

어렵게 대학에 들어와도 문제다. 학부제 사례에서 보았듯 대학조차

디자인 교육이 제대로 정립되어 있지 못했기 때문이다. 백 년이 지났지만 디자인대학은 바우하우스에서 일보도 나아가지 못했다. 아니 바우하우스보다 퇴보했다. 이런 상황에서 디자인을 배우기 위해 굳이 대학에 갈 필요가 있을까? 과연 우리는 어디서 디자인을 배워야 할까? 이런 상황을 생각하면 대학의 희극은 비극에 대한 실소일 뿐이다.

디자인 대학 이후

사실 학부제는 어리석은 시도가 아니다. 바우하우스의 기본 구조를 따른 것이다. 20세기 바우하우스에서 비롯된 디자인 교육은 보편적 기초교육에서 시작해서 특정 분야의 전문가를 양성하는 방향으로 구성되어 있다. 학부제는 보편적 기초교육에서 전문적 매체교육으로 나아가는 바우하우스 교육 구조와 비슷하다. 원형 구조로 그려진 바우하우스의 교육과정은 원 가장자리에 기초 교육과정이 있고 안쪽에 매체들이 있다. 그리고 중심에 건축이 있다. 이를 3차원으로 보면 아래에서 위로 올라가는 과정이 보인다. 구조적으로 볼 때 많은 도제들과 선택받은 직인들 그리고 소수의 마스터가 있는 원뿔형 피라미드 구조다. 중세의 세상이 그랬듯 길드도 피라미드였다. 과거나 지금이나 세상은 늘 피라미드였던 셈이다.

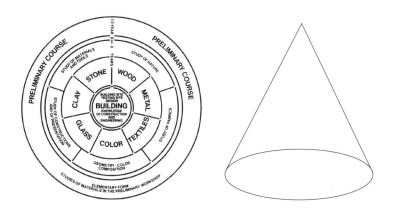

근대 혁명은 이 피라미드를 무너뜨리려는 시도였다. 혁명으로 기존 계급이 사라지고 자유와 평등이 구호가 되면서 교육에 있어서도 큰 변화가 있었다. 혁명의 주역들은 보편교육을 통해 세상을 둥글게 만들려고 했다. 하지만 현실은 생각처럼 움직이지 않았다. 보편교육에 의한 새로운 피라미드 구조가 생겼다. 학교에 서열이 매겨지고 성적으로 순위가 결정되었다.

현대의 교육 피라미드는 중세보다 훨씬 더 치열하다. 예전에는 직업별로 교육과정이 구분되어 있었기에 다종다양한 피라미드가 있었다. 보편교육이 제도화되면서 다양한 피라미드는 하나의 거대한 피라미드로 합쳐졌다. 초등학교에서 중학교, 고등학교를 거쳐 대학에 진학한다. 대학은 입시성적에 맞추어 결정된다. 대학 내 성적으로 학과가 결정되고, 직업이 결정된다. 자신의 의지가 아닌 세상이 만들어 놓은 서열에 복종해야만 한다.

부모 세대는 이런 피라미드 구조를 잘 이해한다. 당연히 자식들도 이런 현실을 직시하기를 바란다. 하지만 아이들이 사는 현실은 부모 세대와 다르다. 2000년 이후 출생률이 급격히 떨어지면서 대학의 수용인원은 고등학생 수를 넘었다. 이미 많은 대학이 축소되거나 문을 닫았고 대학의 교권도 추락하고 있다. 아이들은 대학졸업장이 특별하지 않은 사회를 목도한다. 더 이상 아이들에게 입시를 강요할 수 없는 상황이다.

출생률 저하와 기술적 변화가 맞물려 대학의 교육 패권이 무너지고 있다. 과거와 현재가 단절되었고 미래가 불투명하다. 이젠 전체 맥락을 보는 통찰력이 중요해졌다. 그렇기에 교육은 전문가가 아닌 전인적인 인간을 지향해야 한다. 좁은 관점에서 넓은 관점으로, 작은 역할에서 큰 역할을 할 수 있도록 인식의 지평을 확장하는 교육이 이루어져야 한다. 구조적으로 볼 때 피라미드가 거꾸로 뒤집힌 형태다.

디자인 교육도 마찬가지다. 학부제든 학과제든 지금까지 디자인

교육은 모두 기능 전문가가 되는 방식이었다. 그런데 디자이너의 역할이 급격히 축소되고 있다. 인터넷에는 즉각적으로 얻을 수 있는 디자인 템플릿이 넘쳐나고 인공지능과 빅 데이터는 기존 디자이너의 역할을 대체하는 수준에 이르렀다. 이런 상황에서 디자이너라는 직업의 미래를 낙관하기 어렵다. "그럼 디자인을 왜 배워야 하는가?"라는 질문이 꼬리를 문다. 디자이너 직업이 사라지고 있다고 해서 디자인도 사라지는 것은 아니다. 거꾸로 디자인의 중요성은 점점 증가한다. 오히려 디자인 교육의 역할이 더 강조되어야 마땅하다. 어쩌면 디자이너의 위기는 새로운 시대에 적합한 디자인 교육을 다시 고민해야 할 기회일 수도 있다.

지금까지 살펴보았듯 현대 디자인 교육은 '바우하우스'에서 'SKY 캐슬'로 바뀌었다. '캐슬'과 '하우스'는 단순히 성과 집의 차이가 아니다. 계급과 평등, 즉 피라미드 세상과 둥근 지구를 상징한다. 백 년 전 바우하우스를 돌아보며 우리가 주목해야할 것은 모더니즘 형태나 위계적 교육과정이 아니라 새로운 세상을 지향한 혁명적 소통의지다. 이 의지야말로 바우하우스가 남겨준 위대한 유산이다. 디자인 교육은 이 소통의지에 다시 불을 붙여야 한다.

실제로 디자이너의 역할은 작업에서 소통으로 확장되고 있다.[1] 디자인 교육은 이런 현실을 반영해 '소통'을 강조해야 한다. 소통을 잘 하려면 디자인을 언어적으로 이해해야 한다. 그래서 필자는 디자인 교육은 '시각언어' 혹은 '이미지 사고' 교육이라 말한다. 마치 외국어처럼 디자인도 언어로서 배우면 이미지로 소통할 수 있다.

마지막으로 현대 교육의 가장 큰 문제는 교육의 선택권이 사라졌다는

[1] 최근 디자인 분야에 퍼실리테이터(facilitator)라는 개념이 등장했다. 퍼실리테이터는 프로젝트의 전체 맥락을 이해하는 사람이지만 리더는 아니다. 소통의 촉진자이자 중재자로서 팀원들의 소통이 원활하게 진행되도록 조정하는 역할이다. 다양한 목소리를 들어야 하는 디자이너의 역할과 유사하기에 퍼실리테이터를 디자이너로 여긴다.

사실이다. 보편교육은 대학에 들어가기 위한 획일화 된 입시경쟁으로 환원되었고 'SKY 캐슬'과 같은 희비극을 낳았다. 이 쳇바퀴에서 벗어나기 위해서는 고등교육이 다각화 되어야 한다. 현재 디자인 분야에서 다양한 시도들이 일어난다. 이 시도들이 안착되어 적어도 디자인에 있어서는 둥근 세상이 실현되길 기대한다. ☒

1970년대, 한국적 바우하우스의 징후들

김종균
디자인 문화비평가

아카데미즘과 순수 디자인

1958년 민철홍은 미국으로 디자인 연수를 받으러 떠났다. 한국공예시범소의 노먼 디한Norman R. DeHaan 소장의 추천으로 그가 찾은 곳은 일리노이 공과대학Illinois Institute of Technology(이하 IIT)이었다. 디한은 IIT에서 미스 반 데어 로에로부터 건축을 배웠다. 미스 반 데어 로에는 IIT의 교수이자, 도미 이전 바우하우스의 마지막 교장이며, 철과 유리로 상징되는 국제주의 건축을 완성한 장본인이기도 하다. IIT는 모호이너지 László Moholy-Nagy가 설립한 '뉴 바우하우스'의 후신으로도 유명한 곳이다.

나치가 베를린 바우하우스를 강제 폐교한 이후, 모호이너지는 미국 시카고로 건너가 1937년 10월 '뉴 바우하우스, 미국 디자인 학교The New Bauhaus, American School of Design'를 설립했다. '뉴 바우하우스'의 고문을 맡은 이는 독일에서 함께 건너간 바우하우스 초대교장 그로피우스로, 당시 하버드 대학 건축과에 교수로 재직 중이었다. '뉴 바우하우스'는 1944년 대학으로 승격되면서 '디자인 연구소The Institute of Design'로 개칭했다가 1952년 IIT에 합병되었다.

IIT는 비록 미국 대학이었지만, 바우하우스 이념의 근간을 만든 그로피우스, 공업 생산이라는 교육 방향의 틀을 짰던 모호이너지, 국제건축을 완성한 미스가 모두 관여한 만큼 독일 바우하우스의 교육 이념이 가장 제대로 전수된 곳이라 할 수 있다. 민철홍은 바우하우스의 적통인 IIT에서 1년간 수학하였다. 그리고 귀국 후 곧바로 서울대학교 미술대학에 교수로 자리를 잡았다. 하지만, 민철홍은 서울대학교에서 수업 중 바우하우스에 관해 별다른 언급을 하지는 않았다. 한국 디자인과 바우하우스를 연결하는 가교 역할을 하였으리라 기대해 보지만, 이렇다 할 징후는 드러나지 않는다.

민철홍이 IIT에 가던 해에 미스 반 데어 로에는 은퇴했고, 대신 1959년부터 제이 더블린Jay Doblin이 디자인학부장을 맡았다. 더블린은 프랫

인스티튜트 출신으로 레이몬드 로위와 함께 미국 산업디자인계의 1세대에 해당된다. 미국의 초기 산업디자인은 바우하우스와는 또 다른 상업적 디자인의 형태를 띠고 있다. 기능보다는 마케팅이 강조된 디자인으로 판매에 도움이 된다면 불필요한 장식도 과감하게 사용하는 것이 특징이다. '뉴 바우하우스'의 모호이너지는 이미 1946년에 세상을 떠나고 없었다.

민철홍은 1년간 단기연수에서 IIT의 기초 워크샵(1학년), 제품디자인(2,3학년), 고급 제품디자인(4학년), 대학원 세미나 수업까지 한꺼번에 들었던 탓에 체계적인 교육을 받을 시간적인 여유가 없었다. 민철홍을 통해 IIT의 디자인 방법론이 한국 내에 직수입되는 계기가 된 것은 분명하지만, 그를 통해 한국에 바우하우스의 이념이 전파되었다고 단언하기에는 어려움이 있다. 그렇다고 전혀 영향을 미친 바가 없다고 말하기도 어렵다. 한국 내에 여러 가지 바우하우스의 징후들이 나타나고 있고 그 징후들은 민철홍과 직간접적으로 연관이 있어 보이기 때문이다.

1976년 12월 14일부터 19일까지 서울 신세계백화점 미술관에서 아주 흥미로운 전시가 개최되었다. 제5회 한국 인더스트리얼 디자이너협회 Korea Society of Industrial Designers (이하 KSID, 현 한국산업디자이너협회의 전신) 회원전으로 전시 주제는 '조명'이었다. 서울대 응용미술과 졸업생이 주축이 되어 만든 조명 작품들은 대부분 사각형과 원, 세모꼴 등을 이용한 전형적인 모더니즘 스타일의 디자인으로, 마치 추상조각을 전시하듯이 백화점 화랑에 진열되었다. 실제 양산되는 제품은 아니었다. 이 전시뿐만 아니라, 당시 협회전이나 개인 전시회에 선보인 작품들은 대량생산을 전제하지 않은 작품들이었음에도, 색상은 제거되고, 기하학적인 형태로 통일되어 있어 작가의 개성을 찾아보기 힘들 정도였다.

KSID는 1972년 6월 9일 창설되었다. 창립 회원으로는 서울대학교에서 산업디자인을 교육받은 김길홍, 김철수, 민경우, 배천범, 부수언, 안종문, 이순혁, 최대석 8명이었으며 민철홍이 초대 회장이었다.

조명은 민철홍 평생의 주된 관심사였다. 1970년 제5회 상공미전에 '조명기구 A, B'를 출품하였고, 1973년 야마기와 전기회사가 개최한 '도쿄국제조명디자인지명공모전 73'에 출품한 '프리즘을 이용한 조명기구'가 동상을 수상했다. 1976년 제5회 KSID전의 '조립식 램프', 1977년 제6회에 '데스크 램프', 1980년 제15회 산업디자인전에 '테이블 램프', 1988년 제23회 산업디자인전에 '램프', 1991년 '조명시계'를 출품했으며, 1994년 3월 국립현대미술관에서 '빛의 형상'이라는 제목으로 최초의 산업디자인 초대전(개인전)을 개최했다.

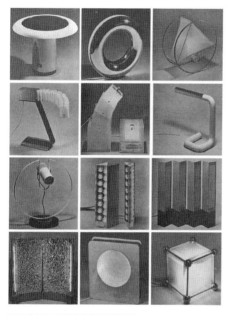

1976년 KSID 조명전에 출품된 작품들

이상의 내용만으로도 대략 1976년 조명전에 민철홍의 영향이 가장 컸을 것이란 점은 쉽게 짐작할 수 있다. 그는 산업디자인 과목을 가르쳤고, KSID를 설립했는데, 언제나 조명을 디자인 교육과정의 중요 아이템으로

삼았다. 1976년 조명전의 분위기를 통해 간접적으로나마 확인할 수 있는 것은 바우하우스의 언어가 한국에 그 징후를 드러내고 있다는 점이다. 비록 일본처럼 직접 바우하우스 교사들에게 교육받는 기회는 갖지 못했지만, IIT에서 수학한 민철홍을 통해, 또 당대 세계 디자인의 흐름을 통해 모더니즘의 언어, 특히 기하학적인 것을 특징으로 하는 바우하우스의 조형언어가 배어나오고 있다.

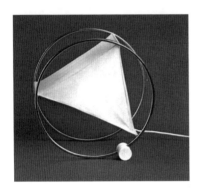

조명전 출품작, 부수언, 1976

Bauhaus Cradle, Peter Keler, 1921

　　잠시 눈을 돌려, 왜 제품디자인을 백화점 화랑에 전시했는지를 살펴보자. 1960년대까지도 국내에는 디자인 시장이 조성되지 못했고, 응용미술가로 불린 디자이너는 미술가의 일원으로 인식되는 경향이 있었다. 당연히 응용미술도 미술관에서 전시할 수 있는 작품이었다. 현실의 제품은 기술자들이 만드는 것이었고, 응용미술은 다소 고고한 상아탑 속에 갇히는 경향도 있었다. 당시 국내 가전3사가 본격적으로 활동을 시작하고, 자동차 제조업이 기지개를 펴기 시작했으나, 아직 기업에서는 디자이너가 활동하지 않았다.

　　대학에서 가르치는 디자인은 순수미술과 같은 위치였고, 이상적이고 낭만적인 경향이 있었다. 대학이 제시하는 아카데미즘적인 디자인은

컴퍼스와 자, 제도판에서 만들어진 것 같은 순수한 오브제 덩어리였다. 상업적·산업적 가치를 갖지 않는 디자인, 그렇지만 산업 생산은 가능할 법한 순수디자인의 시대였던 셈이다. 어디에서도, 어느 누구도 바우하우스를 주창하지 않았지만, 모더니즘 디자인의 원형이 바우하우스이고, 세계적으로 모더니즘이 유행하고 있다는 점을 잘 알고 있었다. 또 모더니즘은 당시 정권이 추구하는 방향과도 잘 어울리는 언어였다.

이 전시회에서 보여진 작품들이 단순히 세계적으로 유행하는 모더니즘 스타일을 차용한 것일 뿐인지, 아니면 정말 바우하우스의 언어를 추구한 것인지는 불명확하다. 하지만, 당시 산업계의 모더니즘 스타일을 추구했다고 보기에는 전시된 작품들이 지나치게 엄격하고 기하학적인 점을 확인할 수 있다. 또, 수공예적 성격이 짙은 재료인 '황동'이 많이 사용된 것도 당대의 산업 트렌드라고 보기 어렵다.

1960년대의 또 다른 디자인 아카데미즘과 실험정신

1960년대와 70년대의 한국 디자인 언어는 상반된다. 같은 디자인계 내에서 생겨난 변화로 보기에는 도저히 상상할 수 없는 수준으로 큰 차이가 있는데, 그 간극을 만들어낸 원인도 짐작하기 어려운 수준이다. 1960년대에는 공업디자인이나 산업디자인이라 하지 않고 '공예'라 불렀다. 당시 '디자인'이라는 말은 외래어라서 법적으로 공식명칭에 사용할 수 없었다. 1960년대 공예의 경향을 가장 잘 보여주는 사례는 상공미전이다. 초기 상공미전은 디자인계의 국전과 같은 위상을 가져서, 상공미전에서 수상하는 것은 사회적 명예를 얻고 출세를 하는 지름길이었다.

그런데 상공미전에 출품된 공예품의 조형언어는 모더니즘과는 아주 거리가 멀었고, 대신 표현주의적인 경향을 띠고 있었다. 1회에서 5회까지 상공미전 운영위원장을 맡았던 이순석은 "아이디어 부족은 무조건

낙선"[1]시켰다고 회고한 바 있다. 초창기 상공미전을 주도했던 민철홍 역시 "당시 정부 관료들이 수출산업에 직접적으로 투입할 수 있는 실용적인 디자인을 기대했지만, 디자인계의 장기적인 발전을 위해서는 창조적인 콘셉트 위주의 디자인에 높은 점수를 주었다"고 회고했다. 여기서 아이디어나 컨셉은 실용성을 말하는 것이 아니라 '새로운 재료와 기법'을 칭하는 것이다. 컨셉을 중요시하는 분위기로 인해 대부분 학생들은 아이디어만 내고, 작품은 목업집에서 완성되는 발주공예가 이루어졌다.

컨셉 위주의 디자인을 중시하는 풍조는 당시 서울대학교 응용미술과의 분위기에서 비롯된다. 1960년대 당시 서울미대 장 발 학장은 학생들에게 구태의연한 미술 제작방식을 버리고 끊임없이 새로운 것을 시도할 것을 요구했다. 응용미술과에서 유일하게 입체물을 제작하는 수업을 맡았던 백태원 역시 새로운 것을 추구하는 경향이 짙었다. 이는 당시 대학 재학 중에 국전 공예부에 출품하여 특선을 다수 수상한 한도룡, 민철홍, 조영제 등의 작품 경향에서도 확인된다. 세 사람은 종래의 전통공예 방식을 버리고, 새로운 재료와 기법, 제작방식으로 추상미술과 같은 작품들을 선보였고, 대거 수상하는 영예를 안았다.

한도룡의 경우, 신성공예사에서 전통 나전칠기를 전수받았지만, 상공미전에 출품한 작품은 추상미술에 가까운 형태였다. 일그러지고, 긁고, 태우고, 철제가 비대칭적으로 결합되는 등의 새로운 형태를 출품하여 대학 재학 중 3회나 특선을 수상했다. 모더니즘 스타일은 전혀 찾아보기 힘들었다. 이런 풍토는 1971년, 이순석이 위원장에서 물러날 때까지 계속되었다. 불과 10년 전까지도 전위적이고 표현적인 공예 작품이 대학이 추구하는 아카데미즘이고, '순수한 형태'의 모더니즘 디자인은 국내에 발

1 "노교수와 캠퍼스와 학생 〈147〉 이순석(8), 엄격을 신조 삼은 국전 심사", 〈경향신문〉 1974년
 3월 19일.

디딜 틈이 없었다.

개혁과 추상미술

다시 신세계 백화점으로 돌아가 보자. 불과 5~6년 사이에 무슨 일이 일어났을까? 혁명이라도 일어난 것이었을까? 그렇다. 1969년 이순석은 서울대학교 교수직에서 물러났다. 세대교체가 일어났고, 디자인 과정이 민철홍에게 넘어갔다. 1970년대, 전 세계적으로 모더니즘 양식이 유행하였다. 제품뿐만 아니라 건축, 시각디자인 등의 분야에서도 기하 도형을 조합한 모더니즘 스타일이 풍미하였다. 모든 형태는 요소 환원적으로 분해·재조합되는 과정을 거쳤다. 디자인 분야의 교육계와 산업계는 거의 대부분 모더니즘 양식을 따랐으며, 이는 사회 전체에 영향을 미쳤다. 이러한 경향은 1980년대 후반 포스트모더니즘 열풍이 일기 전까지 지속되었다.

기본적으로 모더니즘은 공업 생산이라는 조건을 충족해야 한다. 서구의 산업화 과정에서 현실에 참여한 작가들이 순수미술에서 대비되는 개념으로 응용미술을 주창하며 디자인이 탄생했고, 수공예와 구분되는 산업의 언어로서 기하학적인 모더니즘이 생겨났다. 하지만, 한국에서는 상아탑 내의 이상으로서, 현실과 무관한 순수한 디자인의 원형으로서 모더니즘이 나타났고, 이것이 디자인 교육의 이상, 즉 아카데미즘으로 자리 잡았다. 실제 산업 현장에서의 제품디자인은 일본 제품을 카피하는 것이었고, 대학이라는 상아탑 속에서만 모더니즘 이상을 고고하게 추구했다. 이념은 제거된 채 이미지만 차용한 것이다.

또 모더니즘 디자인은 개혁과 조국 근대화의 상징으로 인식되는 시대였다. 이는 흡사 전후 미국 미술이 유럽 추상미술의 이념은 제거하고, 그 이미지만 소비하면서 자유주의를 대표하는 양식으로 선전하는 것이나, 미국 디자인이 유럽 모더니즘을 수용하는 방식과 궤를 같이 한다. 예를

들면 미스 반 데어 로에의 '시그램 빌딩'을 본 딴 '삼일빌딩'은 알루미늄 외벽과 기하학적인 형태의 근대건축물이다. 이를 정부는 조국 근대화를 상징하는 선전도구로 활용했다. 전국 곳곳에는 기하학적인 형태로 다듬어진 대형 기념비와 공공디자인이 속속 들어섰다. 모더니즘 언어는 자유주의의 부산물이었고, 경제 발전이라는 치적을 홍보하는 선전물이었다. 기하학적인 추상미술이 가지는 전위적인 성격은 미래 한국의 유토피아와 현재의 시련 극복을 위한 독려의 의미를 함께 지닌 것이었다. 관급공사를 전문적으로 수행하던 조각가들에 의해 거대한 스케일로 신흥 도시의 곳곳에 세워진 '국가재건탑', '공업탑', '수출탑'은 '한국적 모더니즘'으로 불리기도 하였다.

한국적 바우하우스?

1970년대 산업의 발달과 더불어 그 양적·질적 발전을 보여준 한국의 산업디자인 교육계에는 장식이 완전히 제거된 채 기하도형을 조합하는 형태의 모더니즘 경향이 뚜렷했다. 모더니즘 조형 양식은 1970년대를 거치며 근대화의 상징으로, 또 시대정신으로 굳어져갔으며, 디자인 교육의 아카데미즘으로 자리 잡으며 1980년대 중반까지 지속되었다. 우연일 수도 있지만, 디자인계에서 바우하우스가 소환되는 것은 필연에 가까운 것이었고, 1976년, 한 백화점 전시실에서 조용히 그 징후를 드러내고 있었다. 작가들이 바우하우스를 원형으로 인식하였는지 아닌지는 알 수 없다. 모더니즘 디자인에 대한 인식이 어느 정도였는지도 불명확하다. 서구의 디자인을 전달해주는 제한된 번역서와 일본 서적 속에서 모더니즘을 오해한 것일 수도 있고, 황동과 아크릴판을 기계로 다듬고 붙이기에 적합한 언어가 기하도형이었는지도 모른다. 하지만, 원형을 의식적으로 차용했거나, 무의식적으로 소환했거나 결과는 달라지지 않는다. 디자인은 결과물로만 말하는 것이다. 그리고, 어쩌면 그것이

한국적 바우하우스였을지도 모른다. ∎

왜, 다시 바우하우스인가_김상규

담론으로 본 한국 디자인의 구조_최 범

왜, 다시 바우하우스인가

김상규

"... 대체로 사람은 어머니를 근원으로 믿는다. 어머니가 없으면
아들이 어떻게 있을 것인가라고 생각하고 있다.

　　나는 이런 신앙을 무시한다. 어머니란 하나의 미디어에
지나지 않는다... 아마도 사람이 어머니로부터 철저하게
고립되지 않는 한 나 자신의 독립체는 실현되지 않을 것이다.
일생 동안 어머니나 떠받들고 사는 사람 가운데는 어떤 시인도
예술가도 철학자도 있지 않았다. 효도를 주장한 공자도
불효자로서의 집시였다..."[1]

　　우리는 아직도 전설 같은 바우하우스를 이야기한다. 교육기관으로서
뿐만 아니라 하나의 운동이자 이념으로까지 언급하곤 한다. 오늘도
'바우하우스의 화가들'이라는 제목의 전시회에서 이 전설을 만날 수 있다.
'호암갤러리'에서는 전시회뿐 아니라 강연회와 심포지엄 등을 계획하고
있다. 그런 집중적인 기획의 배경이 무엇인지는 모르지만, 마치 수입상처럼
유명화가들의 작품 몇 점을 걸어놓고 시민들을 우롱하는 집단과는
구별되는 배려라고 생각한다. 몇 해 전에도 과천 국립현대미술관에서
바우하우스 순회전이 있었다. 그 때 전시된 바우하우스의 기초조형 작품은
당장 학교 과제물로 제출해도 A학점을 너끈히 받을 수 있을 것 같았다.
유물과도 같은 세기 초의 것들이 세기말에도 그만큼 뒤떨어지거나 낯설어
보이지 않았다. 원인은 그들이 뛰어났거나 우리가 게을렀거나 둘 중의
하나인데, 일단 전자를 인정하지 않을 수 없는 만큼 결국 화살은
후자에게로 돌아갔다. 시대가 지나도 기본은 기본이라는 변명도 있겠지만
게으름의 부분을 슬쩍 넘기기에는 찜찜한 구석이 있었다. 그만큼
바우하우스는 위대한 것이고, 그 그림자가 우리 머리 위까지 길게 드리워져

1　　고은, '나의 어머니', 〈선생님과 함께 하는 우리 수필〉 실천문학사, 1993. 61쪽

있다는 느낌이었다.

이번 전시회는 또 다른 느낌이었다. 칸딘스키, 클레, 모홀리-나기 등 귀에 익은 이름에 반해 그들의 작품에서 친숙함을 느끼기 힘들었다. 사람들에 밀려 전시회를 둘러보고 오히려 갤러리의 매장에 디스플레이된 비트라 컬렉션Vitra Collection의 미니어처에서 위안을 받았다. 디자인 역사나 디자인 이론을 거론할 때면 잊지 않고 바우하우스를 들먹였건만 오늘 그들의 작품을 보면서 어색한 것은 무엇 때문일까? '바우하우스의 화가들'이라는 타이틀에서도 조금은 디자이너의 관심과 다른데다 노튼 사이먼 미술관의 갈카 샤이어 컬렉션에 한정된 작품인 탓을 할 수도 있다. 또 그것들은 바이마르 시대의 향수를 지닌 것이고 우리는 데사우 시대의 바우하우스에 중점을 두는 차이일 수도 있다.

사실, '바우하우스' 하면 디자이너도 뭔가 한마디 거들려고 하지만 그런 갤러리의 전시회보다 코엑스의 전시가 더 가까운 우리가 아닌가. 우리가 정작 끼어들 곳은 모터쇼나 인터넷 박람회 정도가 될 것이다. 무엇이 중요하고 무엇이 덜 중요하다고 할 수는 없다. 인하우스 디자이너로서 하는 일들이 결코 하찮은 것이 아니다. 그렇다면 더 이상 바우하우스에 연연할 필요는 없는 것이고 그것과 어떤 연관성을 따질 필요도 없다. 그런 전시회에서 느끼는 약간의 초라함은 미술대학에서 보낸 시절의 기억 탓도 있겠고 대학에서 가졌던 바우하우스의 이상과 실무에서 느끼는 괴리감일 수도 있다.

그러나 '우리가 믿고 싶어 하는 만큼 바우하우스의 정신을 이어받고 있는 것일까' 하는 것과 '바우하우스가 디자인과 얼마만큼 연관이 있는 것일까' 하는 의문을 무작정 덮어버릴 수는 없다. 따지고 보면 건축과 미술에 더욱 가까워 보이며 디자인이라는 영역은 바우하우스의 친자가 아닌 서자처럼 여겨진다. 혹자가 말하듯 현대디자인에 끼친 바우하우스의 영향이 그토록 방대한 것일까? 바우하우스의 영향력이나 정통성이라는

점에서 현대디자인은 오히려 레이먼드 로위Raymond Loewy나 노먼 벨 게데스Norman Bel Geddes, 월터 도윈 티그Walter Dorwin Teague의 뒤를 따르고 있는 것이 아닐까? 바우하우스는 그저 학교의 커리큘럼 정도에만 반영되어 있을 뿐 정말로 지대한 영향을 받은 것은 1930년대 미국의 디자인이다.[2]

바우하우스의 전통이란 데사우 시대 이후의 몇몇 사람들에 국한되어 있으며 마르셀 브로이어Marcel Breuer나 미스 반 데 로에Mies van der Rohe의 강관의자 같은 것이 해당될 것이다. 결국 추상미술의 간결성이 기능적 현실로 합리화되고 이후 페니 스파크Penny Spark가 혐오스럽게 말하는 '철학 없는 미국'의 상업적인 디자인과 만나서 변질되어 온 것이다. 그렇다고 결코 바우하우스의 가치를 무시하고 싶지는 않다. 어머니 같은 어떤 근원이 있다는 것은 큰 힘이 아닐 수 없다. 적어도 영화 '블레이드 러너'의 합성인간, 즉 어머니도 없고 추억도 없이 필요에 의해 태어나고(또는 제조되고) '4년'으로 정해진 생존기간 동안 부여된 기능을 다하고 죽어야(또는 제거되어야) 하는 운명의 인간은 아니라고 할 수 있다. 그럼에도 우리는 서두에서 인용한 시인 고 은의 글과 같은 시각이 필요하다. 그것이 결국 '어머니'라는 존재를 부정하는 내용은 아니다. 일반적인 어머니 예찬론에 빠져있는 이들에게 어머니를 극복하라고 이야기하고 있다.

바우하우스를 깊이 연구한 이들에겐 문외한의 뜬금없는 소리로 들릴 진 모르지만 어쩌면 우리는 바우하우스를 극복하지 못한 마마보이인지도 모른다. 바우하우스에 진 빚이 많긴 하지만 아직도 그 주변을 맴돌 필요는 없는 것이다. 오히려 그것에 대한 존경어린 비평으로 딛고 일어서는 것이 필요할 것이다. 바우하우스를 우리가 뛰어넘을 수 없는 전설에서 현실의 자리로 이끌어내야 할 것이다. 한편으로는 바우하우스의 탄생이 난세가

2 Edward Lucie-Smith, A History of Industrial Design, VNR: NY, 1983, pp.108~111. 참조

영웅을 낳는다는 식의 메커니즘이 있다고 생각할 수도 있다. 그 덕에 평온한 세상에서 바우하우스를 우려먹으며 디자인의 철학을 이야기하고 있는 셈이다. 그렇다면 과연 우리는 좋은 세상에서 살고 있는가? 기술과 미디어의 발달로 어떤 혜택을 받고 있긴 하지만 그만큼 우리가 상실하는 무엇인가가 있다.

정말로 우리가 바우하우스를 유산으로 인정한다면 그만큼 실험정신을 펴 보여야 한다. 바우하우스가 그 당시 유럽에서 이루어진 모색의 결과라고 한다면 오늘의 현실에서 모색한 나름대로의 결과가 마땅히 있을 법한 것이다. 정보사회의 발전 속도와 대중의 대응속도의 불균형을 목격하면서도 사실 우리는 그 간극을 메우기보다는 새로운 것에 휩쓸려 가는 것은 아닌가 한다. 결국 위대한 바우하우스를 유지시켜주는 것은 우리의 나태함인 셈이다.

포스트모더니즘이 우르르 몰려왔다 간 참에 'Spirit of Modernism'이라는 전시회의 부제는 그래서 더욱 무게 있어 보이는 것인지도 모르겠다. 몇 세대가 지나서 'Spirit of Post-modernism'도 그런 무게 있는 유산으로 남을 수 있을까? 아니면 다른 어떤 영향력 있는 것으로 평가될 만한 사상이나 결과물을 가지고 있을까? ▪

*이 글은 김상규 서울과기대 교수가 월간 〈디자인〉 1996년 3월호에 기고한 것이다. 당시 (주)퍼시스의 디자이너였던 김상규는 호암갤러리에서 열린 '바우하우스의 화가들-모더니즘의 정신'(1996년 2월 8일~4월 28일)이라는 전시를 보고 이 평을 남겼다. 다시 읽어볼 만하다.

담론으로 본 한국 디자인의 구조

보편과 특수, 중심과 주변의 재생산

최 범

대문자 디자인의 탄생

2019년은 바우하우스 백 주년이 되는 해이다. 1차 세계대전 직후인 1919년 독일에서 등장한 이 디자인학교는 바이마르공화국과 운명을 같이했다. 정확히 바이마르공화국이 탄생한 해에 바이마르에서 설립되었고, 나치의 집권으로 바이마르공화국이 사라진 1933년에 문을 닫았기 때문이다. 이를 결코 우연이라고만 볼 수는 없을 것이다. 그래서 우리는 바우하우스가 디자인을 통해서 사회민주주의 이념을 실현하려고 했으리라는 것을 추정해볼 수 있다.

바우하우스는 건축이나 디자인을 전공하지 않은 사람도 알 정도로 유명하다. 왜 그럴까. 그것은 바우하우스가 대문자 디자인Design, 즉 '바우하우스=디자인'이라는 개념을 정립한 학교였기 때문이다. 바우하우스의 교장은 지냈던 건축가 미스 반 데어 로에는 "바우하우스는 하나의 이념이었다"라고 말했다. 이는 달리 말하면 바우하우스 자체가 하나의 담론이었다는 것이다. 대문자 디자인이라는 담론.

담론이란 단지 말이 아니라 대상을 이해하는 하나의 언어적 틀이라고 할 수 있다. 그래서 바우하우스를 하나의 담론이라고 일컫는 것은, 오늘날에도 우리가 디자인을 이해하는 데 있어서 바우하우스가 유력한 프레임 또는 패러다임으로 작용하고 있다는 말이기도 하다. 담론이든 프레임이든 패러다임이든 그것들은 모두 우리가 어떤 대상을 인식하고 사유할 수 있도록 만들어주는 언어적 구조라는 점에서 동일한 것이다.

담론은 힘이 세다. 우리는 결국 담론이라는 틀을 통해서 세계를 볼 수밖에 없기 때문이다. 특히 보편적 담론의 힘은 정말 강하다. 예컨대 오늘날 자유, 평등, 인권 같은 담론은 얼마나 강력한가. 왜냐하면 현실이 과연 그러한가 하는 것과는 별개로, 우리는 그러한 보편적 담론의 틀로 세계를 보며 가치판단을 하고 실천적 의지를 다지기 때문이다. 그런 점에서 담론은 그냥 말이 아니라 매우 실천적인 효과를 가지는 어떤 것이다.

모든 위대한 사상이 그렇듯이 바우하우스 역시도 하나의 커다란
저수지였다. 바우하우스 이전의 모든 디자인 운동과 사상이 바우하우스로
흘러들어갔고 20세기 주요 디자인의 흐름이 그로부터 흘러나왔다. 마치
칸트의 선험철학이, 영국의 경험론과 대륙의 합리론이 거기로 흘러들어가
합쳐지고, 이후의 모든 근대철학이 거기로부터 흘러나온 저수지였던
것처럼 말이다.

그래서 바우하우스는 현대디자인에서 하나의 보편적 담론으로서의
지위를 갖고 있다. 그런데, 그렇다는 말이 오늘날에도 바우하우스가 아무런
훼손을 입지 않고 백 년 전의 위상을 그대로 지니고 있다는 의미는 아니다.
어찌 보면 모던 디자인을 대표하는 바우하우스는 포스트모던 디자인의
등장과 함께 사실상 역사의 창고 속으로 폐기되었다고 해도 과언이 아니다.
아니 정확하게 말하면 그 정도가 아니라 '죽은 개'처럼 취급된 지도
오래되었다. 예컨대 페미니즘적인 관점에서 보면 바우하우스는
백색남근주의의 상징에 다름 아니다. 일본의 사회 참여적인 여성 미술가
도미야마 다에코는 바우하우스에 대해서 이렇게 평가한다.

"'대건축의 날개 아래의 통합'이라는 그로피우스의 제기는
그로부터 반세기가 지난 오늘, 자본주의 사회의 기술 혁신과
고도 경제 성장 속에서 점차 대기업이 그것을 실현하고 있다.
그리고 각 도시에 있는 디자인 스쿨은 공업 생산 사회의 요구에
부합하여 디자이너를 육성하고 인테리어와 상품 디자인을
대량생산했다. 자본주의 사회든 사회주의 사회든 대건축이라는
권력의 구조물 속으로 통합되어 가기를 거부하는 곳에서부터
다음의 조형이 시작되었다. 20세기 우리들은 대건축이라는
것이 권력의 구축물이라는 것을 겨우 알게 되었다...
바우하우스는 나름대로 훌륭한 유토피아 사상을 갖기는 했지만,

여성인 나는 그것 역시 남성 문화의 발상이었다고 생각한다."[1]

디자인 담론의 보편성과 역사성

그럼에도 불구하고 바우하우스는 담론적 보편성을 가진다. 보편성을 가진다는 사실이 반드시 타당하다는 이야기는 아니다. 보편타당이라고 말하지만 언제나 보편적인 것이 타당한 것만은 아니다. 실제 현실에서 보편부당한 것도 많다. 예컨대 '남존여비男尊女卑' 사상은 오늘날 전혀 보편타당하지 않다. 그럼에도 불구하고 이러한 명제가 오랫동안 보편적인 것으로 인류의 의식을 지배해왔고 지금도 상당 부분 지배하고 있다는 사실을 부정하기는 힘들다. 그러므로 여기에서 내가 말하는 보편성이란 일단 형식논리적인 것이며, 반드시 특정 진리값을 가리키는 것은 아니다. 한 시대의 진리가 다른 시대에는 비리非理가 되는 경우도 많다. 요즘 우리 사회에서 터져 나오는 권력을 가진 남성에 의한 여성 성폭력 문제가 바로 그런 것 아니겠는가.

보편이란 허구다. 보편이란 관념일 뿐 실재하는 것이 아니다. '나무'라는 관념(보편)은 구체적인 개개의 나무(특수)의 실존을 사상捨象하고 추상화한 것이다. 그렇지만 나무라는 관념(보편) 없이 우리는 나무들(특수)을 생각할 수 없다. 개별적인 나무를 눈으로 보는 것과 나무 자체를 머리로 사유하는 것은 다르다. 나무 자체를 사유하기 위해서는 반드시 추상적 관념이 필요하다. 그래서 관념으로서의 보편은 실재하지 않지만, 관념으로서의 보편의 작용은 실재한다.

디자인도 마찬가지이다. 바우하우스는 최초로 보편적 관념으로서의 디자인이라는 것을 만들어냈다. 바우하우스 이전의 디자인은 개개의 나무와 마찬가지로 특수로서의 디자인이었을 뿐이다. 그러나 바우하우스는

1 도미야마 다에코, 이현강 옮김, 〈해방의 미학〉, 도서출판 한울, 1985. 118쪽.

그러한 특수들을 종합하여 하나의 보편으로서의 디자인을 만들어낸
것이다. 그것이 바로 '대문자 디자인'이다.(물론 바우하우스 당시에는
오늘날의 영어 '디자인 design' 대신에 독일어 '게슈탈퉁 Gestaltung'이라는
용어를 사용했다.) 그러므로 바우하우스에 동의하든 동의하지 않던 간에
우리는 바우하우스 없이 디자인을 사유할 수 없다. 설사 그것을 부정하기
위해서라도 말이다. 앞서 언급했듯이, 바우하우스의 남성중심주의를
비판하기 위해서라도 우리는 디자인이라는 개념을 사용하지 않을 수 없는
것이다. 바우하우스의 보편성은 여기에 있고, 바우하우스의 디자인사적
의의도 바로 이런 것이다.

한국 디자인 담론의 성격

통상 바우하우스 같은 서구의 주류 디자인 담론을 보편적이라 하고,
한국과 같은 주변부의 디자인 담론을 특수적이라고 한다. 이는 중심과
주변, 서구와 비서구, 제1세계와 제3세계라는 문화정치적 지리에 대응하는
것이다. 물론 우리는 이러한 위계적인 구별/차별을 부정할 수 있다. 중심과
주변의 이분법에 대해 반대할 수 있다. 주변부란 없다, 이 세상 누구나
자신이 있는 자리가 곧 중심이다, 라고 외칠 수 있다. 하지만 그렇다고 해서
그러한 이분법이 사라지는 것은 아니다. 그것을 관념적으로 부정할 수는
있지만 실제적으로 소멸시키지는 못한다. 왜냐하면 그것은 하나의 담론(의
효과)으로서 계속 생산되고 있기 때문이다. 그리고 더욱 놀라운 것은
그러한 이분법적 구조가 단지 중심부의 강제나 음모에 의해서가 아니라,
바로 주변부들 자신에 의해서 열심히 재생산되고 있다는 사실이다. 이를
우리는 한국 디자인 담론의 구조를 통해서 확인할 수 있다.

한국 디자인 담론의 구조란 무엇인가. 전에도 한 번 쓴 적이 있지만,
한국 디자인 담론은 1967년 박정희 대통령의 '미술수출 美術輸出'에서
출발한다. 이것은 국가 주도의 경제 개발 담론의 하위 담론으로서 디자인을

위치시키는 것이다. 그리고 아직까지 한국의 공식적이고 제도적인 디자인 영역에서는 이를 넘어서는 담론이 등장하지 않았다. 이러한 한국 디자인 담론은 서구의, 바우하우스의 그것과 비교해보면 그 성격을 잘 알 수 있다. 예컨대 〈바우하우스 선언문〉(1919년)은 이렇게 시작한다.

"모든 조형예술의 궁극적인 목표는 건축에 있다."

일단 이 명제가 타당한가 아닌가를 떠나서 우리가 주목해야 하는 것은 이 선언문의 주체와 주어가 건축가이며 조형예술이라는 사실이다. 그러니까 바우하우스의 경우에는 국가주의 담론이 아니라 적어도 예술 담론으로서의 자기중심성을 가지고 있는 것이다. 이 말의 의미는 다음 두 문장을 비교해보면 더욱 확연해질 것이다.

"인간은 자유롭고 평등한 권리를 가지고 태어나 살아간다."
 ‒ '프랑스 인권선언'(1789년)

"우리는 민족 중흥의 역사적 사명을 띠고 이 땅에 태어났다."
 ‒ '국민교육헌장'(1968년)

앞의 것의 주어는 인간이고 뒤의 것의 주어는 민족이다. 이것이 바로 보편과 특수의 차이이며, 보편과 특수의 차이는 이처럼 어느 일방에 의해서만 만들어지지 않는다. 여기에서도 물론 서구의 보편 담론이 가진 허구성을 지적할 수 있다. 우리는 '프랑스 인권선언'의 주어인 인간이 실제로는 보편적인 인간이 아니라 부르주아 백인 남성에 한정될 뿐이라는 비판을 할 수 있고, 그것은 어느 정도 적실한 것이기도 하다. 그럼에도 불구하고, 앞에서 이야기했듯이, '프랑스 인권선언'이 지닌 담론적 보편의

효과까지 부정할 수는 없다. 적어도 오늘날 우리 모두가 동의하는 자유, 평등, 인권 등의 보편적 가치가 바로 그로부터 나온 것이기 때문이다. 하지만 그에 반해서 '국민교육헌장'은 한국이라는 특수한 체제 바깥을 한 발짝도 나가지 못한다. 이것이 바로 보편과 특수의 담론적이면서도 동시에 현실적인 차이인 것이다.

한국 디자인 담론이 보편적 담론이 되지 못하는 것은 바로 디자인의 주어가 디자인이 아니기 때문이다. 한국 디자인 담론은 언제나 국가, 민족, 산업이라는 대주체 뒤에 숨어 있다. 그래서 특수한 파생 담론에 머물고 만다. 이러한 구조는 한 마디로 보편에의 의식이나 의지 자체가 없는 것이라고 할 수 있다. 디자인의 보편적 의식 또는 의지란 다른 것이 아니라, 디자인의 주체/주어 의식이라고 할 수 있다. '바우하우스 선언문'에서 발견할 수 있는, 디자인을 중심으로 세계를 보고 해석하려는 그런 것 말이다. 속된 말로 죽이 되던 밥이 되던 디자인을 주어로 세계를 보고자 할 때 디자인 담론의 보편성을 획득할 수 있는 것이다.

물론 한국 디자인은 자신의 특수성을 다른 방식으로 합리화하고자 한다. 그것이 이른바 '한국적 디자인'이라는 것이다. 이것은 현대디자인의 보편성과는 아무런 관련을 갖지 않는, 그러니까 보편의 일부로서의 특수성도 아닌, 그냥 고립된 특수성일 뿐이다. 그래서 스스로를 소문자 디자인design으로 위치시키고 만다. 물론 이것은 주변부로부터 벗어나기 위해서 중심부를 욕망하면 할수록 더욱 더 깊은 주변부의 늪 속으로 빠져들고 마는 잔인한 역설의 결과이기도 하다. 그러면 디자인의 보편성은 어디에 있는가. 바로 우리의 발밑에, 주변에 있다. 보편성이란 결코 저 높은 올림포스 산 위에 있는 것이 아니다. 그것은 소크라테스가 그런 것처럼 시장바닥에서 건져 올려야 한다. 보편은 특수의 종합으로부터 나오는 것이지 기존의 보편의 모방으로부터 나오지 않는다. 하지만 한국 디자인은 우리의 특수한 현실에 관심을 가지지 않고 서구 디자인의 보편성(대문자

디자인)이 갖는 권력을 욕망해왔을 뿐이다. 한국 디자인이 하나의
보편성을 획득하려면 특수 하나 하나에 대한 관심을 통해서 그것을
종합하고 보편으로 상승시키는 것 이외에 달리 방법은 없다. ▣

*이 글은 〈경향신문〉, 2018년 2월 28일자에 실린 것이다.

〈디자인 평론 1〉

특집　성찰적 디자인
'세월호'와 '디자인 서울' ｜ 최 범
디자인으로 세상을 성찰하다 ｜ 박지나
현실 디자이너의 깨달음 ｜ 한상진

한국 디자인사의 한 장면 ①＿ 경성부민관 ｜ 김종균
한글의 풍경 ｜ 최 범
더블 넥서스 ①＿ 미녀 디자이너 ｜ 이지원 ＋ 윤여경
DDP의 '엔조 마리'전 ｜ 김상규
슬로시티 운동과 문화도시의 정체성 ｜ 황순재

2015년 7월 발행 ｜ 10,000원

〈디자인 평론 2〉

특집　국가와 디자인
국가와 디자인 관심 ｜ 최 범
파시즘과 프로파간다 디자인 ｜ 김종균
교과서, 국가의 영토 ｜ 조현신

한국 디자인사의 한 장면 ② ｜ 김종균
한국 현대 그래픽 디자인: 수렴과 발산 ｜ 최 범
더블 넥서스 ②＿ 국가와 상징 ｜ 이지원 ＋ 윤여경
디자인 비엔날레, 정말 필요한가? ｜ 김상규
〈뿌리깊은 나무〉 잡지 표지의 조형성 ｜ 전가경

2016년 7월 발행 ｜ 10,000원

〈디자인 평론 3〉

특집　여성, 디자이너
좌담: 미녀 디자이너 논쟁, 어떻게 볼 것인가
여성 디자이너는 미녀일 필요가 없다 ｜ 이유진
여성 디자이너, 먹고사니즘과 사회적 연대 ｜ 김종균
디자인은 젠더를 따른다 ｜ 최 범
왜, 위대한 여성 디자이너는 없는가 ｜ 안영주
아름다움에 대한 집착 ｜ 김상규

한국 디자인사의 한 장면 ③ ｜ 김종균
디자이너, 주체, 책임윤리 ｜ 최 범

2017년 6월 발행 ｜ 12,000원

〈디자인 평론 4〉

특집 디자인의 양극화
디자인의 양극화 ｜ 최 범
한국 디자인의 정신분열과 치유 ｜ 김종균
디자인 양극화의 해법, 교육에서 찾아야 한다 ｜ 윤여경
체험으로 본 디자인 교육의 양극화 ｜ 김윤태
애드호키즘, 제작문화의 또 다른 기원 ｜ 김상규
커버 디자인, 임시방편의 미학 ｜ 김 신

한국 디자인사의 한 장면 ④ ｜ 김종균
한국 디자인 교육의 패러다임 전환을 위하여 ｜ 최 범

2018년 3월 발행 ｜ 12,000원

〈디자인 평론 5〉

특집 올림픽과 디자인
1980년대의 한국 디자인과 올림픽 ｜ 김상규
올림픽과 상징: 전통의 재발굴 ｜ 김종균
올림픽 포스터에 나타난 민족주의 ｜ 김 신
올림픽 로고타입 디자인의 모험 ｜ 한동훈
시각언어로서의 올림픽 픽토그램 ｜ 윤여경

한국 디자인사의 한 장면 ⑤ ｜ 김종균
베를린에서 만나는 바우하우스들 ｜ 김상규
여행, 관광, 기념품: 주체와 타자의 시선의 변증법 ｜ 최 범

2018년 12월 발행 ｜ 12,000원

〈BB: 바젤에서 바우하우스까지〉

곽은정, 김민영, 아디나 레너, 안유, 알렉스, 양민영,
유명상, 이예주, 이함, 전가경, 정성훈 지음

길 위의 멋짓,〈BB: 바젤에서 바우하우스까지〉는
파주타이포그라피배곳에서 진행된 '모던 타이포그라피'
여행을 이야기하는 책이다. 취리히, 바젤, 오펜바흐,
라이프치히, 데사우, 베를린까지 총 여섯 도시를 '모던
타이포그라피'라는 흐름을 따라서 이동한다.
여행자(저자)들의 이야기는 길 위에서 배우는 유럽
그래픽디자인 역사와 이론, 그리고 현장을 통해 경험한
사실적인 기록부터 가벼운 단상까지 자유롭게 그 경계를
넘나들며 한 권의 책으로 엮어졌다.

2014년 10월 발행 ｜ 18,000 원

디자인 평론 6

펴낸이 　이기웅
엮은이 　최 범
멋지음 　윤성서

펴낸날 　2019년 4월 22일
펴낸곳 　파주타이포그라피교육 협동조합(PaTI)
　　　　우10881 경기도 파주시 회동길 330
　　　　전화 031-955-9254
　　　　팩스 0303-0949-5610
　　　　info@pati.kr
　　　　www.pati.kr

ISBN　979-11-88164-07-3　94600
　　　　979-11-953710-3-7 (세트)